建築之美

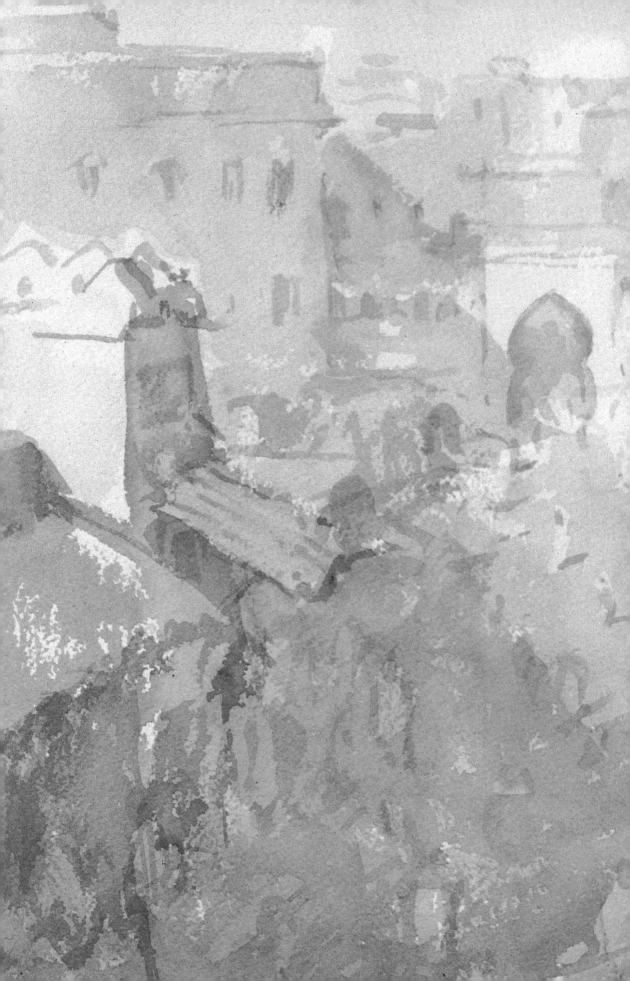

建築之美

Parramón's Editorial Team 著

陳碧珠 譯　　游昭晴 校訂

三民書局

目錄

前言　7

都市景觀水彩畫的歷史　9
起源　10
十八世紀：景色畫　11
英國的水彩畫：泰納　12
法國的水彩畫：德拉克洛瓦　14
印象派　16
廿世紀：表現主義與前衛派　18
十九和廿世紀的北美畫家　20
現況　22

材料與工具　25
簡介　26
普拉拿的畫紙、畫筆和顏料　28
室內與戶外　30

素描　33
素描的必要　34
決定景物　36
比例　37
立體感　38
透視法　39
平行透視法　40
成角透視法　42
高空透視法　44
導引線　45
明度、對比、氣氛　46
速寫：以素描為基礎　48

不透明水彩　51
不透明水彩的速寫　52
練習　54
普拉拿的不透明水彩速寫　56

水彩　59
以水彩為媒材　60
濕水彩　62
留白　64
質感效果　65

顏色　67
色彩理論　68
練習　69
暖色系　70
冷色系　72
灰色　74
氣氛和對比　76

普拉拿的作品　79
第一印象　80
選擇與決定主題　82
構圖、光線、色彩　84

都市景觀水彩畫法　87
主題：街景　88
從天空開始　89
明暗與結構　90
細節　91
動感與對比　92
構圖；素描的明暗表現　94
重疊、刮畫、加強層次　96
實景的危險　97
最後階段　98
全景：遠近大小　100
邊描邊畫　102
明亮的暖色調　104
室內作畫　106
最亮與最暗　107
修飾最重要的陰影　108
畫面活起來　109
灰色調的調和　110

1

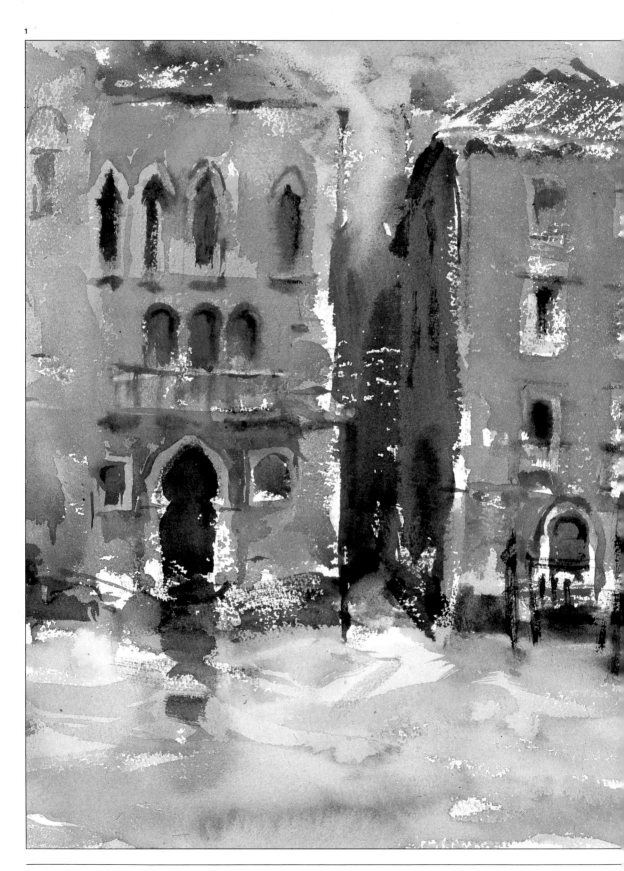

前言

我最早是在卡特蘭(Catalan)水彩協會接觸到馬尼歐‧普拉拿(Manel Plana)的水彩作品,協會中展示他的一幅水彩靜物,不過作品構圖不用線條,而利用大片色彩產生的效果,使人不會想到特定的主題,而是整體的繪畫。

此後,我與普拉拿有多次合作的經驗,一起合著過幾本書。我逐漸了解他的作品,發現他才華洋溢,而且幾乎都是畫水彩,所以我決定出版一本以他的都市景觀作品為插圖的水彩畫專書。都市景觀是普拉拿常用的主題,佳作實在太多,令我難以取捨。

都市景觀這個主題,在繪畫上有很長的歷史,我們會簡單介紹它在不同時代的演變。普拉拿基本上喜歡以舊有的主題做新的詮釋,從本書的例子就可以看出他的構圖和畫法總是不斷變化。這當然也是他能夠贏得多項水彩大獎的主要原因,例如1980年的西班牙全國水彩獎。

普拉拿生於1949年,一直都從事藝術創作相關的工作,最初是在廣告界,後來決定全力投入繪畫。他參考多位傑出畫家的意見,幾乎是完全靠自修研究各種畫法,經過廿一年的創作生涯,他的畫風仍然獨樹一格。他希望為既有的主題賦予新的變化,創作出優秀的作品,而不只是呈現一個地方的景致。

普拉拿用水彩作畫,他熟悉這個材料,駕馭自如。他喜歡白紙上生動自由的色彩、留白部分的光線,以及調色後造成的半透明光線。

我們希望這本書能夠帶領各位稍稍體會這種感受,以及普拉拿對都市景觀水彩畫的了解。書中首先簡述都市景觀出現於水彩畫的歷史,其次是如何選擇主題,而普拉拿的作品正可充分示範主題、構圖、明暗、色彩和筆法。

至於我的部分,我的說明和討論會儘量深入淺出,尤其希望喚起各位對繪畫的敏感和興趣,動手在畫紙上畫出一筆筆明亮、半透明的水彩。在認識普拉拿以前,我從沒畫過水彩,但在看過他作畫,又寫出這本書之後,我也開始拿出畫筆和一盒盒水彩,嘗試用各種紙張作畫。當然,我的作品並不一定都如預期,水彩是非常自由且難以駕馭的顏料,但同時也具有無比鮮明的特色。所以,做好準備吧!

圖1. 普拉拿,《威尼斯》(Venice)(局部)。普拉拿不久前造訪威尼斯,完成這幅佳作,可以看出他的水彩技法已經收放自如。正如他其他的作品,畫面上色彩明亮敏銳,明暗對比強烈。

圖2. 本書作者蒙特薩‧卡爾博(Muntsa Calbó)(照片)。卡爾博生於1963年,畢業於巴塞隆納大學美術系。

圖3. 普拉拿(照片)。普拉拿生於1949年,是位專業水彩畫家,曾贏得多項水彩大獎。

3

一直到十八世紀，水彩才成為普遍的藝術材料，但事實上自古就有水彩，也許遠自埃及時代就已經存在。奇怪的是，都市景觀也是到十八世紀才成為繪畫的主題。不過這個巧合其實並不足為奇，因為在十八世紀以前，都市的日常生活還沒有充分發展，不足以激發藝術的創作。

在這段都市景觀水彩畫的歷史簡介中，各位可以欣賞到一些偉大畫家的傑作，我們將逐一討論這些作品的主題、構圖和繪畫技巧。

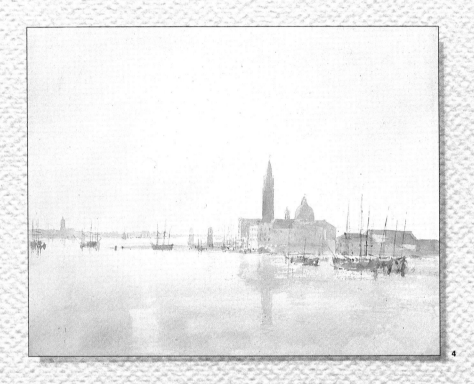

4

都市景觀水彩畫
的歷史

起源

5

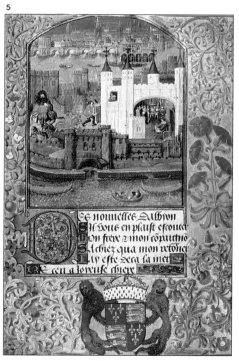

水彩是非常古老的顏料，埃及人已經使用水彩在莎草紙書稿上畫插圖，但是經過數百年後水彩才融入西方藝術中，起初只見於中古時代的纖細畫 (miniature)，一直到文藝復興時期，也只有一位畫家

利用水彩大量創作獨立完整的藝術作品，而不只是速寫，不過這位畫家不是別人，正是德國十六世紀最偉大的畫家杜勒 (Albrecht Dürer, 1471–1528)，或許他也堪稱德國有史以來最偉大的畫家。杜勒是文藝復興時期文人的最佳典範，他讀萬卷書、行萬里路，同時撰寫許多回憶錄，反映出當時深刻的哲學和精神思想。他熱切追求新知，因此促使他探索視覺世界，將視覺世界描繪並記錄下來，他完全信任他所謂的人類最高貴的感官，也就是視覺。

杜勒的水彩畫非常注重細節，作品主題從一片草葉到鄉村景致，其周遭的環境和光線都刻畫入微。當然杜勒也有都市景觀的作品，不過整體而言都市景觀一直到十八世紀才出現。都市景觀畫的前身是十七世紀的荷蘭繪畫，荷蘭人「發明」了都市景觀這個主題。在此之前，繪畫中的都市景象只是象徵，本身並非作品主題（圖5）。

圖4. （前頁）泰納 (Turner)，《從海關看聖喬治街景》(*St. George High Street from the Customs House*)，泰德畫廊 (Tate Gallery)，倫敦。

圖5. 狄歐林 (Carlos de Orleans)，《詩與手稿》(*Poems, Manuscript*)，1599，倫敦大英博物館。畫家不只對真實地呈現日常生活有興趣。出現在畫作背景的城鎮不一定是真實的城市，而是象徵。

6

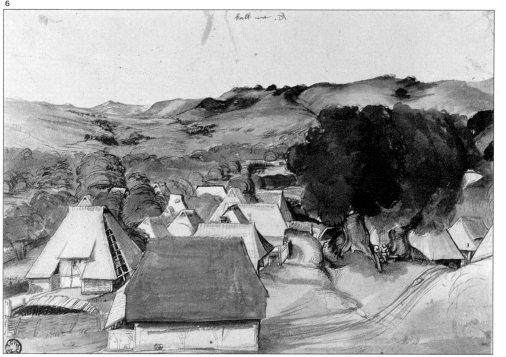

圖6. 杜勒，《卡魯一景》(*The View of Kalchreuth*)，不來梅藝術廳 (Kunsthalle, Bremen)。文藝復興時期的杜勒，是第一位大量創作水彩作品的西方畫家，這是其中一幅，畫面上其實是個小鎮，稱不上城市，這在當時是很少見的主題。杜勒筆觸嚴謹，用色相當現代，大量應用留白。

十八世紀：景色畫

一八世紀有時又稱為「長途旅行的世紀」
(Century of the Long Voyage)，因為許多
富裕的歐洲文人爭相走訪文明的發源
地。遊歷最廣的是英國人，主要的遊歷
地點是威尼斯和羅馬。遊人總喜歡帶回
一些紀念品，因此威尼斯畫家畫了許多
水都明媚風光的作品，後來羅馬各地的
古蹟也進入他們的作品。這些畫作是十
足的都市景觀，稱為景色畫 (vedutti)，
此後都市景致就成為獨立的繪畫形式。
威尼斯有許多畫家專畫都市景觀，其中有
兩位特別著名：瓜第 (Francesco Guardi,
1712–1793) 和卡那雷托 (Canaletto, 1697
–1768)。

雖然瓜第和卡那雷托畫的是油畫，不過
兩人也都利用不透明水彩作單色畫的習
作。他們的畫作開始出現蝕刻和版畫複
製作品，這個發展對於英國水彩畫的興
起有重要的影響。

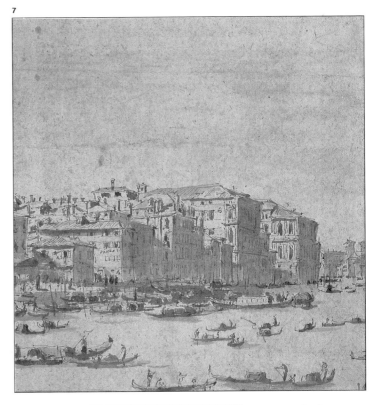

7

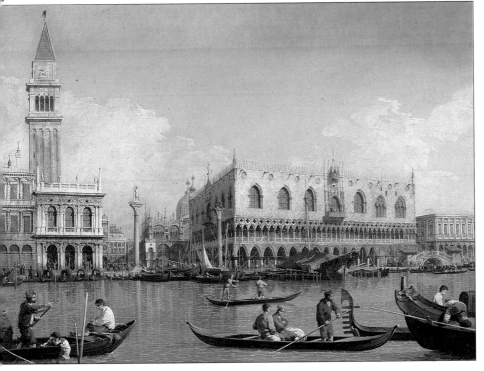

圖7. 瓜第,《威尼斯大
運河上的建築》(Houses
on the Grand Canal in
Venice)，阿爾貝提那畫
廊，維也納。瓜第大概
是義大利景色畫家中最
傑出的一位，雖然他也
遊訪羅馬和其他城市，
但是主要仍以威尼斯為
主題。偶爾他會用不透
明水彩做習作，例如此
圖。

圖8. 卡那雷托,《聖馬
克碼頭》(St. Mark's
Wharf)，布雷拉畫廊。
卡那雷托屬於早期以城
市為主題的畫家，這也
不足為奇，因為威尼斯
本身是個觀光勝地。不
過他和瓜第都不是畫
匠，而是優秀的畫家，
首創都市景觀畫的風
格。

英國的水彩畫：泰納

十八世紀末，英國非常盛行異鄉的版畫，而英國人自己也開始創作版畫。這些版畫不單是義大利景致，也有英國本地風光，這一點促成水彩畫在英國的復興。珊得比(Paul Sandby, 1725–1809)率先利用水彩在版畫上「加強光線」，每上一次色，色彩就愈形重要，最後每幅版畫都變成原創作品，成為真正的水彩畫。到十八世紀下半葉，水彩在英國已經成為全國性的藝術，最早的一批水彩畫家組成了皇家水彩學會，其中包括泰納(1775–1851)。泰納和杜勒一樣是個多才多藝的人。他最初是在一位老醫生蒙洛(Munro)的工作室開始接觸水彩畫。蒙洛本身熱愛水彩，他把自己的宅第出借給所有的水彩畫家，在他的工作室作畫，每天還可以享用晚餐。泰納結識了

9

與他年紀相彷的吉爾亭(Thomas Girtin)，可惜吉爾亭廿七歲就英年早逝，否則泰納認為他的成就也許會勝過自己。

不過兩人之中，泰納比較有想像力。吉爾亭以忠實重現既有的美景為滿足，泰納則是忠於自己的感受意念，用自己的角度去詮釋景色。

圖9. 泰納，《運河色與聖塞門教堂》(The Grand Canal Dusk with the Little Simon)，倫敦大英書館(British Library)。泰納促使英國畫壇新發現水彩，並加推廣。在他之前，沒有任何畫家對水這樣揮灑自如，他開風氣之先，充分用水彩的各種特性諸如營造氣氛、表細節和溶合色調。

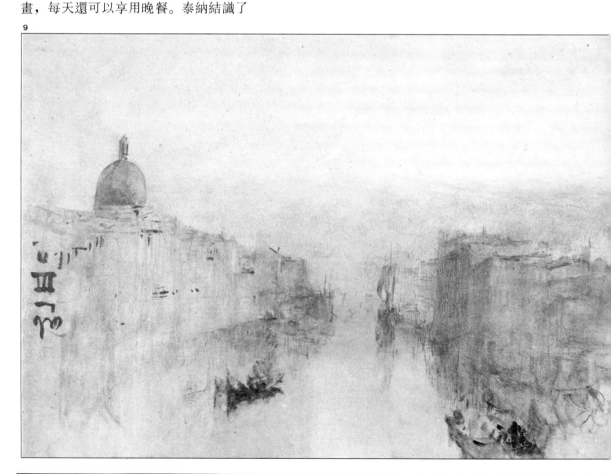

圖10. 泰納，《面向海關的大運河》(The Grand Canal Looking Toward the Customs House)，倫敦大英博物館。由於泰納的成就，水彩在英國才受到藝術的認可。他的作品帶領我們發現水都威尼斯迷人的風采，至今這個美麗水都仍然吸引無數畫家。威尼斯的景致促使西方畫家特別重視強調光影的都市主題。

泰納以他的油畫作品成為皇家美術院院士，不過終其一生他的水彩創作也沒有間斷，一直運用水彩在色彩和光線的表現特性作各種嘗試。水彩讓他能夠捕捉光影的氣氛，呈現出朦朧甚至幻想的影像。

他嘗試過水彩的各種可能畫法：刮、磨、吸、渲染 (wash)、重疊、讓顏料自動滴下來，或用蛋彩、墨水和鉛筆修飾等等。他同時也創作油畫的風景作品。他酷愛旅遊，足跡遍及全歐洲，義大利、法國、瑞士、德國，當然也走遍了英國各地。在義大利，尤其是威尼斯，泰納以都市景色為主題，整個畫面就像是沈浸在水與光影中那麼氤氳動人，至今他的畫仍然是水彩畫家學習的典範，因為這些作品簡單扼要地呈現各種水彩技法：令人

印象深刻的光影處理、幾近耀眼的透明度，以及抽象的色彩，令觀者彷彿置身一莊嚴的殿堂。英國歷代畫家能夠與泰納齊名的，大概只有與他同期的康斯塔伯(John Constable, 1776–1837)。康斯塔伯的畫風與泰納截然不同，不過他也利用水彩畫雲彩和天空的習作。

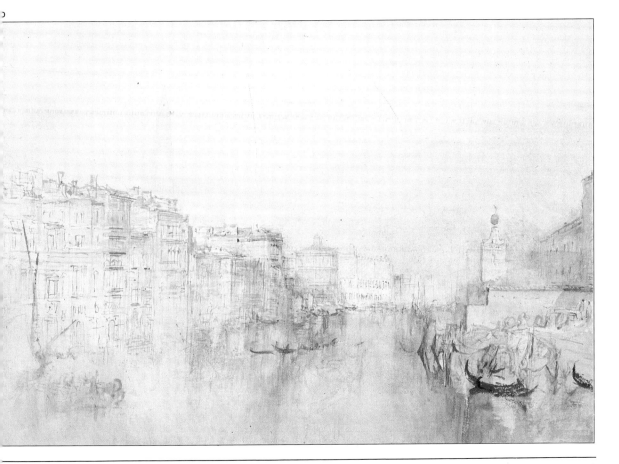

法國的水彩畫：德拉克洛瓦

水彩開始風行英國，成為獨立的藝術形式，地位至少足以與油畫分庭抗禮，但是歐洲其他地區卻不然。1855年英國送出一百一十四幅水彩作品參加巴黎世界博覽會，深獲法國藝評家的好評。法國畫壇從沒有人對水彩有這麼深入的研究，畫出這麼優秀的作品。

由於英國畫家的成就，水彩才逐漸推廣到全歐洲。許多英國畫家也像泰納一樣，作品常以都市和鄉間景致為題材，做詩情畫意的呈現。旅遊異國的時候，他們描繪古蹟、偏遠不為人知的地區、古老的教堂、不知名的小鎮，在畫紙上呈現種種浪漫的景致。尤其英國畫家都重視如畫的風景的觀念，認為這最適合繪畫。

在眾多遊歷法國的英國畫家中，波寧頓 (Richard Parkes Bonington, 1801–1828) 是非常傑出的一位，旅居法國時他畫了許多水彩作品，後來都收錄在他的遊記中。波寧頓深受時人敬重，畫技純熟，尤其擅長掌握水彩的半透明性，各種主題他都能處理得得心應手，色感敏銳，交互運用純色及混濁色，使色彩更加豐富。

波寧頓在法國習畫工作期間，介紹友人德拉克洛瓦 (Eugène Delacroix, 1798–1863) 接觸水彩，他們都是當時法國知名畫家格羅 (Gros) 的弟子，波寧頓的才華令年輕的德拉克洛瓦十分推崇，促使他開始嘗試以水彩作畫。

圖11和12. 波寧頓《聖亞曼大教堂》(St Armand Abbey)，私人收藏，盧昂(Rouen)；和《波隆那斜塔》(The Leaning Towers, Bologne)，華理士藏 (Wallace Collection)，倫敦。英國畫家波寧頓以水彩著稱，他曾遊歐洲，尤其是法國，完成許多代表作品。圖11和12顯示到這一時期，都市景觀已是普遍的繪畫形式，而英國畫家無疑是水彩畫的高手。

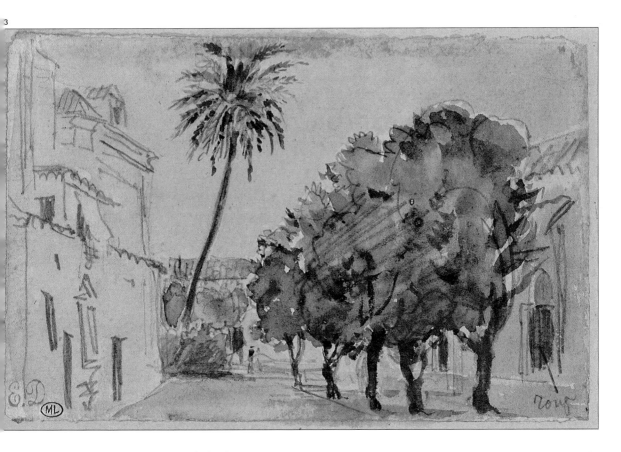

825年德拉克洛瓦走訪英國，再度與波寧頓見面，看到波寧頓在摩洛哥所畫的各種速寫，激發了他浪漫鮮明的想像力。德拉克洛瓦利用在英國期間學習水彩，仔細觀察波寧頓的作品，以及博物館中陳列的康斯塔伯的傑作。此後德拉克洛瓦也畫水彩，他的水彩風景和速寫清新自然，筆觸簡潔俐落，反映他深厚的繪畫根底，不像他浪漫主義的油畫充滿激烈的動作或強烈的情感。

到1832年，他自己也遊歷摩洛哥，在筆記簿上畫了許多水彩速寫，這趟北非之旅他見識到無所不在的光線和色彩，令他深為感動，畫滿了一本又一本的筆記簿，正如泰納在威尼斯的情形一樣。這些筆記簿有人物和風景之水彩速寫，也有少許書寫的文句及各種型式的短語，整體來看真是一件藝術珍品。

圖13. 德拉克洛瓦，《塞維爾一廣場》(A Plaza in Seville)，巴黎羅浮宮。相傳德拉克洛瓦的水彩畫是波寧頓教授的，從兩人結識以後，德拉克洛瓦就開始利用水彩在旅途中畫速寫，尤其是西班牙南部和摩洛哥之旅。

印象派

印象主義興起於十九世紀後期，今天我們認為印象主義是一個古典畫派，也就是說，是我們能夠理解、合乎邏輯與自然的一種繪畫形式。但是十九世紀的世界與今天其實截然不同，社會和經濟變遷劇烈、工業發展和科學進步帶動了科技的重大突破。

然而，藝術仍然固守著傳統的畫法，表現人體、歷史題材和優美的風景。景色一定要詩情畫意的觀念，與我們討論的都市景觀特別有關係，因為當時的畫家只畫「合宜」的題材，遵循傳統的畫風，都市景觀畫家僅限於重複美術館中可見的題材，不能有所創新。但是社會與經濟的革命促成繪畫的革命，畫家的態度開始有了轉變。

在印象主義出現以前，有一段寫實時期，為日後的改變奠定了基礎。寫實派主張忠實呈現眼睛所見到的實際景物，而不是理想中或想像的景物。後來莫內(Monet)與其他印象派畫家改變了一切，不再那麼強調主題，而更著重於技巧。

他們開始在戶外作畫，捕捉瞬息萬變的視覺印象。印象派主張直接作畫，並不預做準備、局部習作，也不再記錄物體輪廓上光影改變的真實情形、色彩的細微變化，以及氣氛的顫動。他們也像十七世紀的荷蘭中產階級般，摒棄矯飾和美化的主題，而改從日常生活及真實情境中取材。

印象派的改變有多大雖然不容易衡量，但是我們知道有兩方面的改變是非常徹底的，那就是繪畫的主題和技法。

最初這些改變並不受歡迎，在題材方面，印象派的首次畫展中出現了火車站、市郊街景、工人、市場、土風舞、擁擠的街頭，結果風評不佳，認為這些都不是合宜的畫題。

一般人也不贊成戶外寫生，不贊成非典型的觀點，社會上習慣看到畫家打散構圖，分解基本的要素，將主題放在前景，或是完全以純色來表現——色彩只在觀眾的心裏和眼中混合。

14

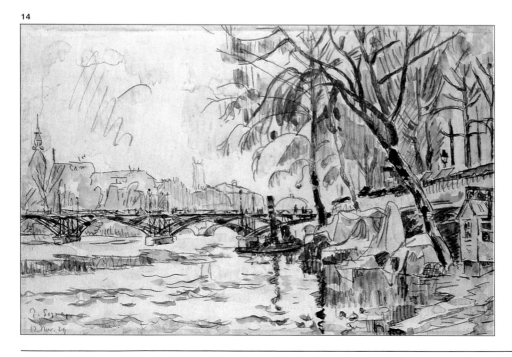

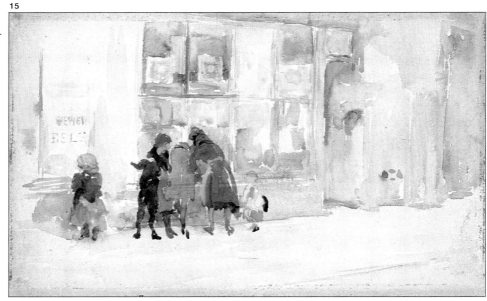

雖然印象派打破傳統,但是也師法傳統,委拉斯蓋茲(Velázquez)、哥雅(Goya)、泰納和德拉克洛瓦等人的作品,已經隱伏著印象主義。後來又有後印象派,他們沿襲印象主義而創造出許多新的風格。與印象派同期的一些北美畫家,也加入了後印象主義的革命,其中最重要的有三位,惠斯勒(James McNeill Whistler)、瑪麗·卡莎特(Mary Cassatt)與約翰·沙金特(John Singer Sargent),他們都遊歷歐洲,是真正的印象派畫家(也是傑出的水彩畫家)。 歐洲的後印象派包括希涅克(Paul Signac, 1863–1935),他是秀拉(Georges Seurat)的弟子,畫過許多都市景觀的水彩作品。另外還有塞尚(Paul Cézanne, 1839–1906),他充分發揮水彩的透明特性,將畫紙也視為一種表現方式,創作了數百幅作品。

圖16. 尤特里羅(Utrillo),《聖路斯提克街雪景》(St. Rustic Street Covered with Snow),派瑞德斯(Paul Petrides) 藏品,巴黎。雖然印象派畫家很少畫水彩,都市景觀卻是他們偏愛的題材。這幅畫是尤特里羅少數的水彩作品之一,加上少許白色不透明水彩,反映出尤特里羅略帶純真童稚的畫風。

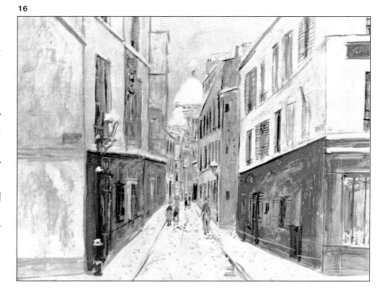

廿世紀：表現主義與前衛派

要了解廿世紀的美術，塞尚(Cézanne)是一位關鍵畫家，一方面他深信藝術應該是表現自己的觀念，將他個人的觀點加諸於描繪的對象，而另方面他又具有無比的才華，能夠以同一個主題重複數十件習作，然後才完成最後的作品。

塞尚流傳下來的水彩作品至少有六百幅，絕大部分都可以看出他的繪畫天賦，結構表現非常抒情，達到他晚年所追求的平衡，他用一層又一層的透明水彩，逐漸架構出主題，色彩結合了畫紙留白的部分，以呈現光線，同時凸顯出主題的基本結構。

塞尚幾乎沒有畫過都市景觀，也許是因為他長住在鄉間。但是他對都市景觀畫仍然很重要，因為立體派畫家受他影響很深。立體主義興起之後，第一幅抽象的水彩作品出自康丁斯基(Wassily Kandinsky)。

事實上，廿世紀初的前衛派大師，水彩作品寥寥可數。

馬諦斯(Henry Matisse, 1869–1954)結合他對色彩的直覺與完美的構圖，創造出柔和、富於裝飾性的作品。他是野獸派(Fauves)的領袖，各位要記得，野獸派強調以色彩為基本工具，創造新的現實。馬諦斯偶而也畫水彩。

克利(Paul Klee, 1879–1940)則有許多水彩作品，沿襲塞尚的色彩、立體派的結構，加上非常個人的抒情表現。克利可以說是創造了水彩畫的新語言，作品中總是洋溢著色彩，清新而詩意，他著重在繪畫本身，而不是主題，用抽象的手法來表達概念。克利嘗試過各種不同的畫布和處理方式，他有幾幅水彩完全只是色彩的呈現，他說色彩是「非理性的繪畫元素」。

圖17. 費寧格，《瑞加河上的屈瑞托街》(Treptovw Street over the River Rega)，國立版畫收藏館 (Staatliche Graphishe, Sammlung)。費寧格是美國人，移居德國，參與了廿世紀初的重要美術運動，並任教於著名的包浩斯學院，納粹政權之後將學校關閉。包浩斯的教學非常重視藝術、工藝和建築的關聯。費寧格的作品常見都市景觀，而且一定都有幾何的構圖。他的水彩作品常用大片的色塊創造空間感，偏愛黃褐、藍色和濁色調。

圖18. （下頁）馬諦斯，《聖母院》(Notre Dame)，私人收藏。馬諦斯是本世紀最重要的畫家之一，但他的水彩作品極少。然而他少數的幾幅水彩也像油畫一樣傑出，這幅作品就是很好的例子，色彩豐富多變，充滿對比和協調。

17

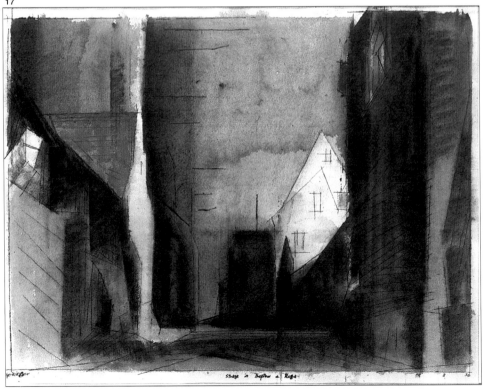

費寧格(Lyonel Feininger, 1871-1956)是
北美人，後來遊學德國結識了克利，與
克利一起在包浩斯學院(Bauhaus school)
受課。他利用水彩呈現細微、詩意的意
象，雖然他的作品都有一定的主題——
建築、港口、海洋、船隻——但是對他
最重要的還是色彩的層層堆砌，他用色
優雅調和，正是他內心的表現。

整體而言，這些畫家都屬於表現主義，雖
然表現主義常令人聯想到情感的強烈表
達，諸如直覺勝過理性、色彩的解放、誇
大的素描等，但是我們應該記住，表現
主義事實上是源於畫家的一個信念，認
為藝術的目的在於表現一個人內在的意
象。十九世紀末塞尚、梵谷(Vincent van
Gogh, 1853-1890)、高更(Paul Gauguin,
1848-1903)等人首創的畫風，不以絕對
的現實為訴求，而是描繪畫家認為重要
的東西。

18
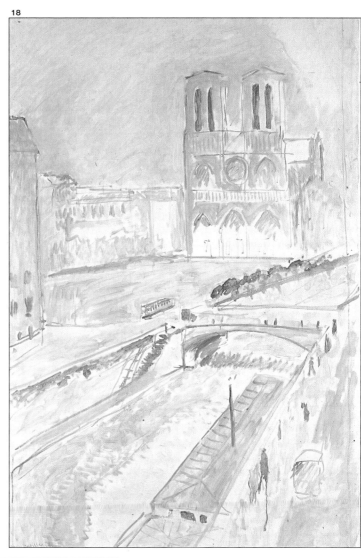

9

圖19. 克利,《突尼西
亞之後的聖吉曼》(St.
Germain after Tunisia)，
龐畢度中心(Georges
Pompidou Center)，巴
黎。克利和費寧格一
樣任教於包浩斯，也
是本世紀的一位大
師，富於獨創和想像
力，作品充滿詩意與
裝飾趣味。他遊歷突
尼西亞之後,作品爆發
出鮮明的色彩，例如
這幅水彩。

十九和廿世紀的北美畫家

十九世紀和廿世紀初期的北美畫家大多走訪過巴黎，這表示他們起初都不畫水彩，因為水彩在法國並不受重視。不過到十九世紀末，一些表現主義的畫家重新發現了水彩。

這些美國先鋒當中，最傑出的要算溫斯洛·荷馬(Winslow Homer, 1836–1910)，他用豐富的色彩和鬆散的筆觸，捕捉各種自然景物——海洋與風、打漁、樹木、濕熱的熱帶海灘等等。

沙金特(1856–1925)是一代大師，他發現水彩能夠讓他完全為自己而創作，因為他的油畫都是受人委託繪製的。他用明亮抽象的色塊詮釋簡單即興的主題，手法更勝於印象主義。沙金特使美國的水彩畫出現突破性的發展。

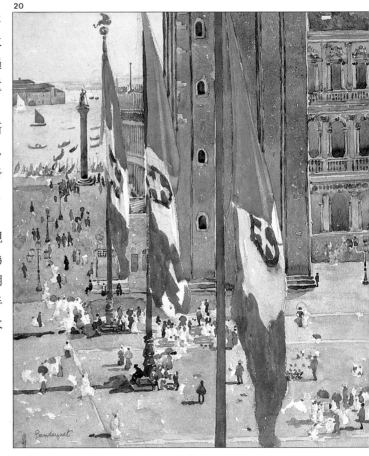

圖20. 普蘭德蓋斯特，《聖馬可廣場》(*St. Mark's Place*)，紐約大都會美術館。普蘭德蓋斯特是北美人，遊歷歐洲而成為印象派，他偏愛人潮擁擠的都市景觀，這幅作品是威尼斯聖馬可廣場的盛況。

圖21. 沙金特，《歎息之橋》(*The Bridge of Sighs*)，布魯克林博物館(Brooklyn Museum)，紐約。沙金特創作許多水彩作品，純粹是自己的興趣，有些人認為這些作品甚至勝過他的油畫。

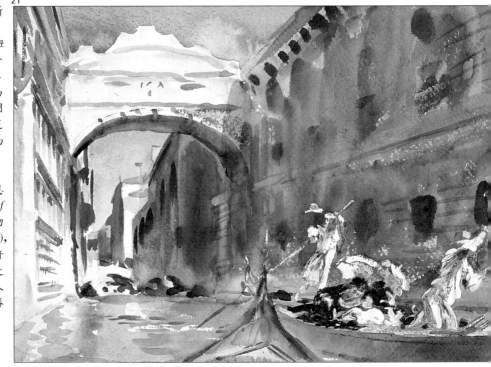

普蘭德蓋斯特 (Maurice Prendergast, 1859-1924) 和沙金特一樣，旅遊巴黎和威尼斯，對保羅・波納爾 (Paul Bonnard)、希涅克、塞尚等人的作品非常佩服，他受這些大師的影響，但不失自己的個性，以許多簡單的景物創作小品傑作，例如爬樓梯的人群。

馬林 (John Marin, 1870-1953) 和哈普 (Edward Hopper, 1882-1967) 屬於新一代的畫家，兩人都畫現代都市景觀，將大城市的生命力作有力的呈現。馬林著重在都市的忙碌活動，哈普則是強調孤寂無聞。

雖然哈普生前作品並不叫座，但現在各界普遍認可他是一代大師。他的印象主義風格乍見之下似乎很寫實，帶著幾乎超越人間的絕對坦誠。

22

23

圖22. 馬林，《紐約市政廳》(*Municipal Building, New York*)，費城美術館。在這幅城市景致中，馬林的留白技巧非常明顯，他用輕快的筆觸交待前景和背景，他對街頭人潮、車輛和樹木的處理更值得注意。

圖23. 哈普，《聖史蒂芬教堂》(*St. Stephen's Church*)，紐約大都會美術館。這幅作品非常現代，非常誠實，帶著嚴厲冷漠的現實感。

現況

當代畫家很多人都畫水彩，而且幾乎都
是細膩、具象的風格。有些人只當都市景
觀是另一種主題，也有人完全只畫都市
景觀，例如美國畫家大衛·李凡 (David
Levine, 1926–)。他是傑出的水彩畫家，
筆下所畫的幾乎都是紐約市容，尤其擅
長刻劃紐約的滄桑、今昔的演變。

伊凡斯·布雷爾(Yves Brayer)一向只畫
水彩，而且都是戶外寫生。他用鉛筆的
短線條勾勒出主題，結合形式與色彩，
不重細節，充分發揮水彩的明亮特性。
從這些現代畫家的作品，可以看出水彩
所受的重視，每位畫家各有不同的背景。
接下來有關水彩畫法的討論，我們都用
普拉拿的作品做示範，逐漸認識這位畫
家，向他學習。他不只了解水彩，對都
市景觀更有創新獨到的處理方式。

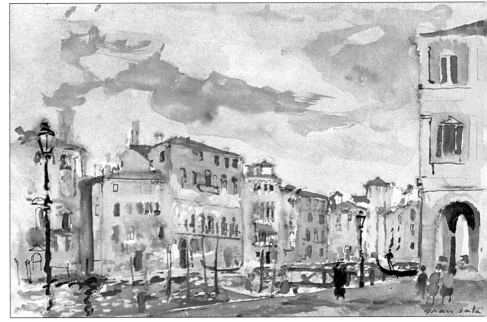

圖24. 李凡，《亞特
蘭提斯》(Atlantis)，
布魯克林博物館，紐
約。繼沙金特之後，
許多北美水彩畫家聲
名卓著，李凡也是其
中之一。他偏愛的題
材是殘破的都市景
觀：沒落的社區、廢
棄的遊樂場等等。

圖25. 葛洛薩勒
(Emili Grau Sala)，《威
尼斯》(Venice)，私人
收藏。這幅畫是葛洛
薩勒少數的水彩作品
之一，對傳統的威尼
斯主題所作的詮釋。

圖26. 布雷爾,《威尼斯》(Venice),私人收藏。又一幅以威尼斯為主題的水彩作品,布雷爾主要是個水彩畫家,技法精確銜接,大量運用留白,有時以精細的素描為底稿。

圖27. 羅札諾(Martinez Lozano),《巴峇島之舞》(Balinese Dances),私人收藏,巴塞隆納。

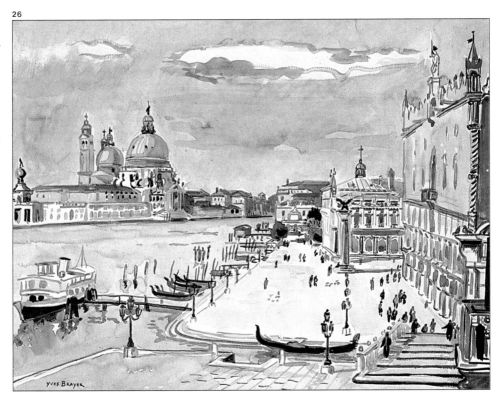

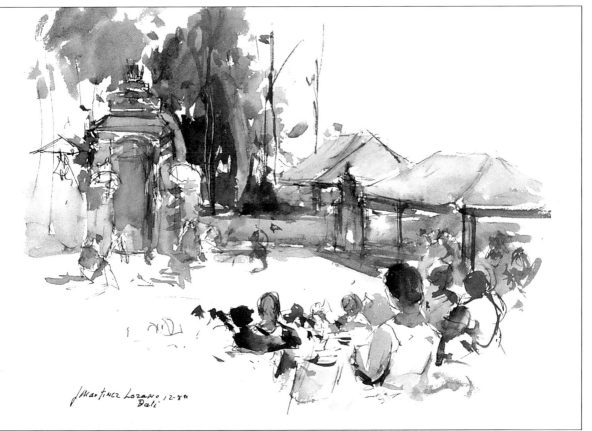

不論用任何媒材作畫，都需要畫布或畫紙、木板等基底，以及顏料、稀釋劑，還有把顏料塗上基底的工具。在水彩畫中，基底就是畫紙，顏料有罐裝或是盒裝，稀釋劑就是水，工具則是各種畫筆。其他材料有時候也需要，我們先做個簡短的介紹，再看看普拉拿所用的材料，參考畫家親身的經驗一定是最有幫助的。本書的最後部分，會說明普拉拿怎麼樣畫水彩畫。

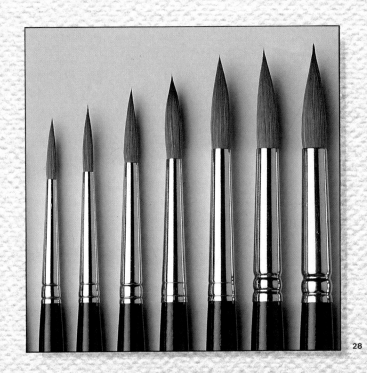

28

材料與工具

簡介

畫水彩時畫架不是絕對必要的，紙夾或是三夾板的畫板也可以(a)，基底就是畫紙(b)。水彩不需要松節油，只需要清水(c)、天然海綿(d)、抹布或紙巾(e)，以及固定畫紙用的夾子或圖釘(f)。另外還要有調色板和水彩筆，一定要準備的筆只有兩種，一支12號或14號的貂毛圓筆(h)和一支鼬毛或合成扁筆(i)。當然，畫筆種類愈齊全，作畫的時候也會更輕鬆，額外的畫筆包括一支日本鹿毛扁筆(j)、一支8號貂毛筆(k)，以及一支柄端切成斜面的畫筆，用來刮掉顏料留出白色(l)。另外還需要HB鉛筆(m)、橡皮擦(n)、削鉛筆器(o)，以及留白或暫時不上色時所需要的兩個特殊工具：畫膠 (p) 或白蠟(q)。畫膠可以用舊的畫筆塗在想要留白的地方，乾了以後直接在上面著色，最後用橡皮擦擦掉；白蠟也有同樣的效果。顏料有液體的(r)，就像插畫家或噴筆所用的，也有整盒的畫餅(s)，鐵盒的空白部分就是調色板(t)。講到調色板或空白部分，也可以用塑膠盒裝的顏料。另外還有乳狀軟管裝的水彩(u)，這時候就要準備一個調色板(g)。

在畫室裏作畫，適合用寬口的盛水容器，如果是在戶外寫生，最好是用窄口的塑膠容器，別忘了另外帶一瓶清水。

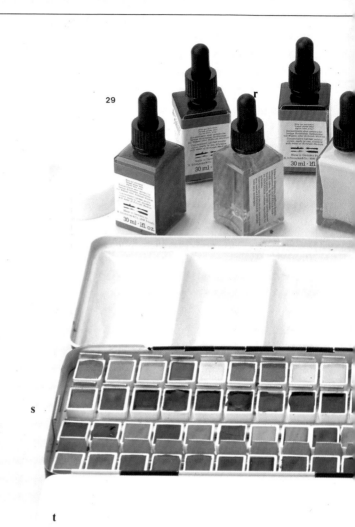

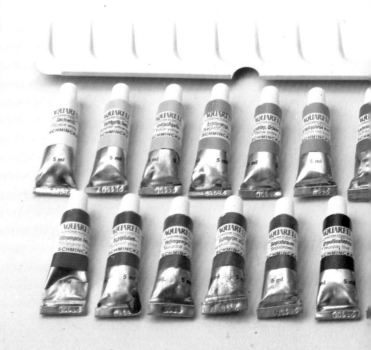

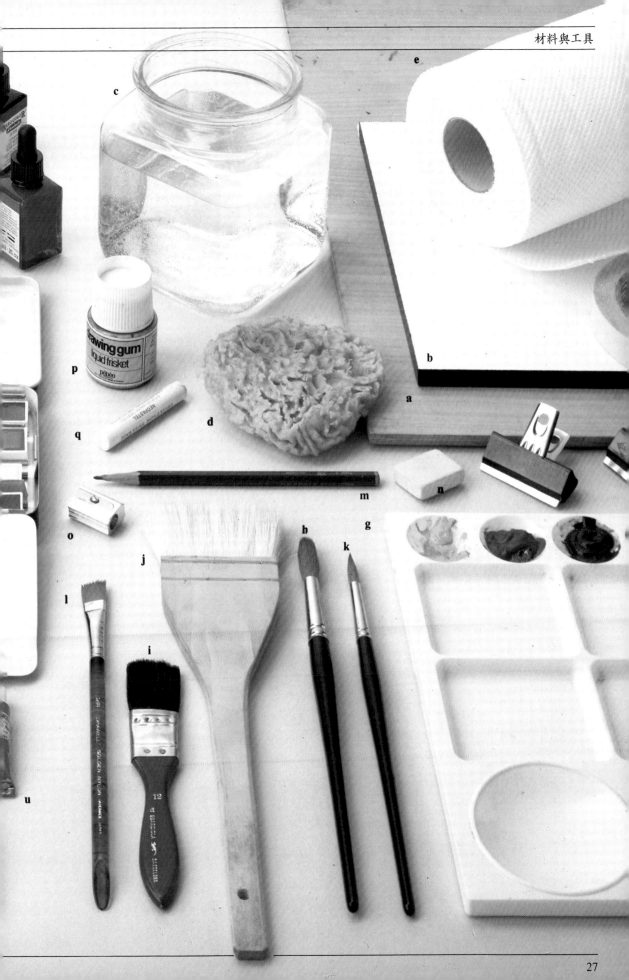

普拉拿的畫紙、畫筆和顏料

一個優秀的水彩畫家要畫出一幅佳作，不需要太多畫筆或材料，普拉拿就是這樣。本書中普拉拿所示範的所有作品，總共只用到五支筆(圖31)和九種顏色(圖32)。

至於畫紙，比較大幅的作品普拉拿通常用粗顆粒或中粗顆粒的懷特曼 (Whatman)畫紙 (圖30最下面的一張)。如果是小品

速寫，他會用各種質感、各種顆粒及各種牌子的畫紙，法布里亞諾(Fabriano)坎森 (Canson)、瓜羅 (Guarro)、斯克革(Schoeller)等等。他也利用其他水彩畫家認為不適合的紙張，例如再生紙（吸水性太強）、安格爾(Ingres)或坎森畫紙，甚至亮光紙；有時這些不利的特點反而能產生意想不到的效果。

普拉拿所用的顏色，如圖32所示，包括中間黃(1)、暗鎘黃(2)或橙色、永固紅(3)、生赭(4)、深褐(5)、范戴克紅(Van Dyck red)或赭色(6)、鈷藍(7)或淺群青、茜草紅(8)、靛藍(9)或象牙黑。接下來各位就可以看到，九或十個顏色就足以畫出豐富的變化。普拉拿用到的畫筆只有五支：

30

A.很粗的法國貂毛筆，任何地方他都用這支筆。B.大支的扁筆，用於大範圍。C.和D.都是榛型牛毛扁筆，一大一中。E.很舊的馬毛筆，這是油畫用的畫筆，不過普拉拿用來畫水彩，或是把顏料塗擦在畫紙上，因為馬毛筆不會有含水太多的問題。

普拉拿都儘量用大一點的調色板，一大瓶清水——其實是個塑膠水桶。他用海綿擦洗調色板，畫紙他通常用圖釘或夾子固定，從來不用膠帶。

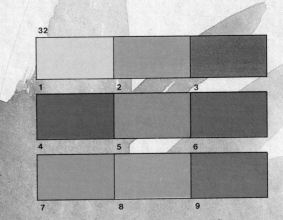

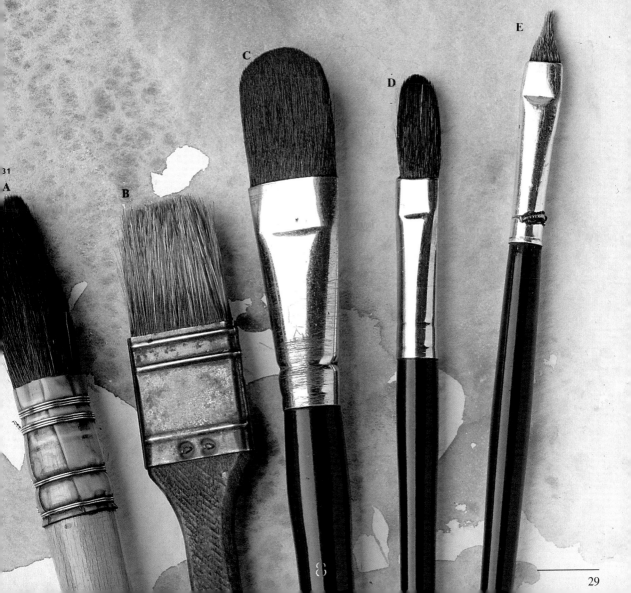

室內與戶外

33

圖33. 普拉拿喜歡在戶外寫生，每次在家裏利用速寫作畫時他總是說：「少了些什麼東西。」不過他家裏還是有兩間工作室，一間是他的畫廊，另一間是貯藏室。普拉拿作畫廿年，家裏到處掛滿了他的作品。

圖34. 普拉拿最喜歡在自然環境中作畫，他喜歡天氣的變化和光線的改變。他的寫生配備包括顏料盒畫架、一個折疊式畫板、一支大的畫筆、水瓶和水桶，外加一頂遮風擋太陽的帽子，他將所有的東西裝在一個大藍子。通常他都畫大幅作品，所以畫紙是捲起來的，便於攜帶。

34

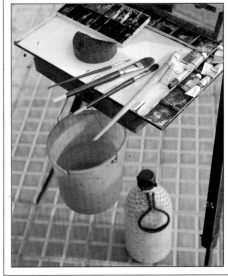

「素描的問題在於必須把空間中的體積和物體表現在一個平面上。可行的方式有無數種，因為我們的視覺感受最主要的就是來自經驗和習慣……傳統上圖畫對外在世界的呈現方式，遠比單調的攝影過程更為重要，相機鏡頭會攝入『無用』的光線和陰影，畫家的眼睛卻能使物體帶有人的意味，以肉眼所見的角度將物體重新呈現。」

——皮埃·波納爾(Pierre Bonnard)

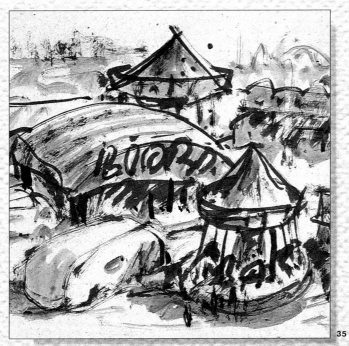

素描

素描的必要

我和普拉拿編寫這本書的過程中，他一再提到素描的必要，尤其是他最近以威尼斯為主題所畫的許多水彩。他說不論用什麼顏料畫都市景觀，對於不同地點不同風格的建築物，一定要有明確的描繪。換句話說，對主題有正確的素描，才能使不同的主題有所區別。

當然這一點不是我們唯一的考慮，我們討論的是水彩畫，而用水彩作畫，下筆之後作品立刻就完成了，不可能做太多修改，因為畫錯的地方不太容易再蓋掉、擦掉或做修飾。

所以大家應該可以想到，用水彩畫都市景觀，一定要練習素描，讓自己熟練度量、掌握正確的比例，這樣在著色的時候才能得心應手。

談到素描的基本概念，我們首先要強調的是必須經常不斷地練習，正如沙金特對學生的勸告，要隨時運用觀察力。素描可以有各種不同的形式，而且不需要畫得十全十美。

對我來說，素描就是整理我所要表現的主題，用最少的材料（例如一張紙、一個顏色）建立主題的次序。

整理是什麼意思？現在我就從頭仔細說明。主題，以目前來說，就是都市景觀，其跟任何生命一樣有各種不同的層面，需要觀察的東西實在太多了，實際作畫的時候根本不可能全部表現出來。所以我才說需要加以整理。

圖35. （前頁）普拉拿，《市集》(Ambiente de Feria)（局部）。

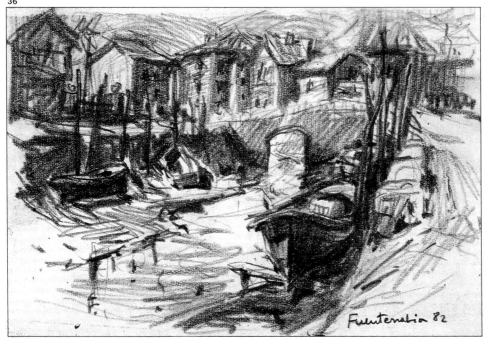

Fuenterrabia 82

圖36. 普拉拿，《福特拉比亞鎮》(Fuenterrabia)。依題的不同，普拉拿有時用炭筆，有時用鉛筆，有時用粉彩筆。這幅素描用的是粗筆。後來他畫了一幅同樣大小的水彩。經過素描，他強迫自己在許多有趣的層面加以取捨，例如最引他注意的是色彩和線條。經過兩、三幅素描之後，他可以很有把握地動手畫水彩，而水彩這種顏料下筆必須準確肯定。

普拉拿和其他人一樣，特別偏好凸顯主
題的某一項特點。換句話說，我們要「整
理」我們的感受，也就是選擇、比較、
分類。有各種不同的問題能夠幫助我們
建立次序、建立一幅素描，有些問題會
在學習素描的過程中慢慢出現，例如結
構、比例、明暗、對比、透視。這些問
題對素描都很重要，不過也要記住，每
一種題材都有它特別的影響，有些主題
的透視特別明顯（圖37），有些是明暗對
比強烈（圖38），而有些主題最重要的特
色是要有正確的比例（圖39）。

談到構圖、明暗和透視，要牢記一個主題
的不同層面必須隨時做比較，每一幅作
品都要比較它的深度、光線、線條等等。
最後，每位畫家逐漸都會培養出特別偏
好的題材，像普拉拿就公開說過，他最感
興趣的是明暗對比強烈的主題（圖36）。

這一章我們要簡單介紹三個重要的要
素：構圖、明暗和透視法，三項必須同
時運用，不過在不同主題中，也許會有
其一項要素特別突出。

圖37. 卡爾博，《巴
斯街景》(A Street in
Bath)。由這幅速寫可
以看出，有些主題特別
需要透視法的觀念，平
行線條延伸消失在同
一點，表現出距離感。

圖38. 卡爾博，《泰
晤士河畔》(By the
Thames)。這類題材要
注意光線的明暗。

圖39. 卡爾博，《杜
洛一景》(Durro)。這
幅速寫是比較所有建
築物的長、寬、高度，
以建立畫面。

38
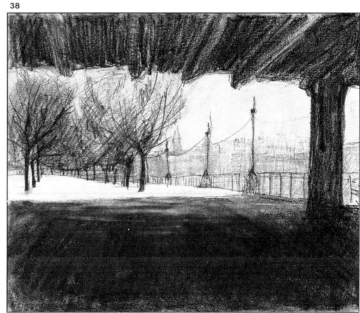

39

決定景物

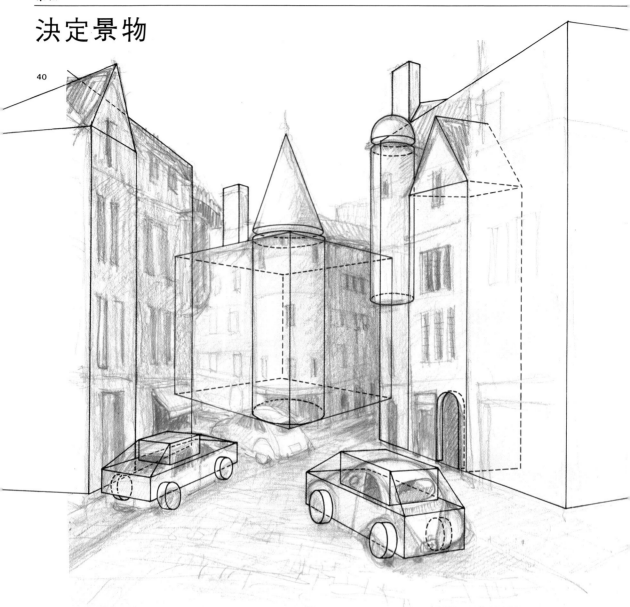

素描是要表達一個意念、描繪景物的排列、凸顯最重要的部分。說起來容易，可是要怎麼做呢？

接著我們就來看怎樣才能畫出一幅好的素描，清楚、避免重複，又有明確的結構。剛開始畫都市景觀，除了一般繪畫上的問題之外，還有一些特別的困難。都市景色的構圖、光線、色彩、節奏和其他不同的問題（深度的效果、空氣與環境、大小的效果），都必須在畫紙上解決。一開始，我們先畫出大目標的輪廓，塞尚曾經說：「自然界的一切，都是由三個基本的形狀組成的，就是正方體、圓

柱體和球形；必須學會怎麼畫這三個簡單的形體，然後要能夠隨心所欲地變化運用。」 各位雖然是初學繪畫，也許已經知道怎麼畫這三種圖形，也一定都聽過塞尚這句話——可能熟悉的不能再熟悉了。很好，這句話同樣適用在都市景觀，因為建築物通常都是大型的正方體或長方體，有時也有圓柱形、角錐形、金字塔形或半球形。

圖40. 這幅速寫畫的是愛丁堡的街景，後來才加上各物體的基本的形狀。黑色線條是基本的立方體，紅色是基本形狀內部或上面的次要形狀。要畫都市景觀，先從方形開始著手，這個基本的練習可以避免見樹不見林的問題，細節部分以後再慢慢加進去。

圖41. 我們來看怎麼
畫這個建築物。如何
畫出成比例的大小和
形狀，是一個根本的
繪畫問題。不要忘記
用目測、比較、估計
物體的長寬。

圖42. 兩座塔各佔建
築物正面寬度的1/3，
我們把塔寬稱為a，兩
座塔之間的距離也稱
為a。

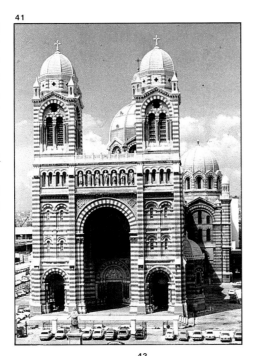

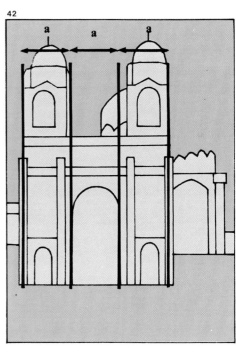

「練習運用第一眼的印象，並學會估算
物體真正的長寬。」

—— 達文西(Leonardo da Vinci)

達文西在《繪畫專論》(*A Treatise on
Painting*) 這本書中提出許多建議，這是
其中一個例子，這些建議在五百年後的
今天仍然有用。畫家要能用目測算出景
物的長寬和高度，怎麼目測呢？前面已
經說過，這個問題要靠比較，比較不同
物體之間的相對長寬，按照比例畫出來。
我們先畫出一個結構的基本線條，以這
些線條為架構，然後再畫上次要的形狀。
這需要同時運用兩個系統，內心的計算
和實際計算長度比例。

內心的計算是指比較所看到的景物，找
出相對關係。除此之外，還要有實際的
計算，把心裏的概念用線條和色彩畫在
紙上。也就是說，必須在畫紙上建立一
個度量的依據，圖畫中其他的一切都要

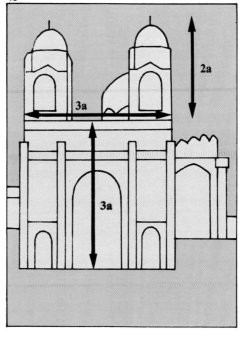

圖43. 然後再比較其
他的長寬。建築物的
寬度等於不包含圓塔
部分的高度，大約是
a的三倍，所以註明為
3a，圓塔本身的高度
也可以比較出來，大
約是2a。

根據這個標準畫出一定的比例。例如一
座塔實際的高度如果是房子的兩倍，在
畫面上也要高出房子一倍，只是縮小了
比例。

立體感

景深效果對於都市景觀畫的重要性，是理所當然的，因為實際景物都是位於三度空間。我們看起來明顯自然的景物，必須呈現在只有長和寬的平面畫紙上。要解決這個問題，有幾種不同的方法，可以分開運用，也可以結合起來。

- 疊置法
- 透視法
- 氣氛和對比

疊置法是把個別景物分成明確的幾個層次（前景、中景、背景），有時畫家稱之為景深。換句話說，畫面上讓人覺得景物是一層一層重疊的，於是產生有些景物比較近、有些比較遠的視覺效果。印象派畫家常用疊置法，甚至發揮到極端，在前景放一個很大的東西（樹木、柱子、人、窗框……），立刻就產生景深，也顯現出其他景物的相對大小。

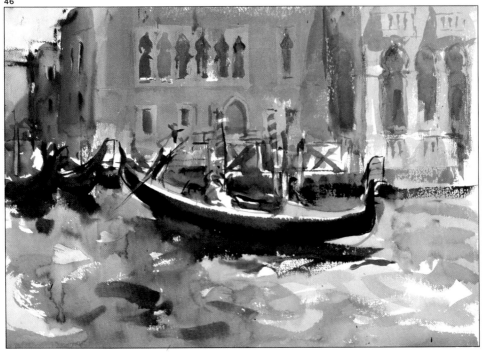

圖44和45. 畫里斯本這樣的社區，應該利用疊置法，圖45就是簡化的結果。

圖46. 普拉拿，《威尼斯》(Venice)。普拉拿這幅畫把景物重疊以表現景深，平底船蓋住部分背景，而且比較大，所以我們知道船隻離我們比較近，被蓋住的建築物比較遠。

圖47和48. 畫家站在景物一段距離之外，假設從他眼睛拉出許多直線，連接建築物的每個點，畫紙就像眼前的一扇窗戶。把看到的景物記錄在紗窗上，就會產生圖48的縮圖效果。

透視法

圓錐透視法(conic perspective) 能夠在平
面上（畫紙或畫布）產生空間感，就是
將三度空間的物體呈現在二度空間的
表面上。

畫建築物的時候，對於透視法的基本原
理必須有所認識，首先我們先討論幾個
根本要點，請參考圖47、48的說明。

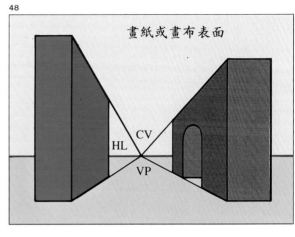

地平線(HL)是與視線同高的地平直線。

視焦(PV)位於地平線上，觀者視線的中
心，有時也稱為視心(CV)。

消失點 (VP) 是各平行線似乎匯集的一
點，可以產生畫面上的深度感。

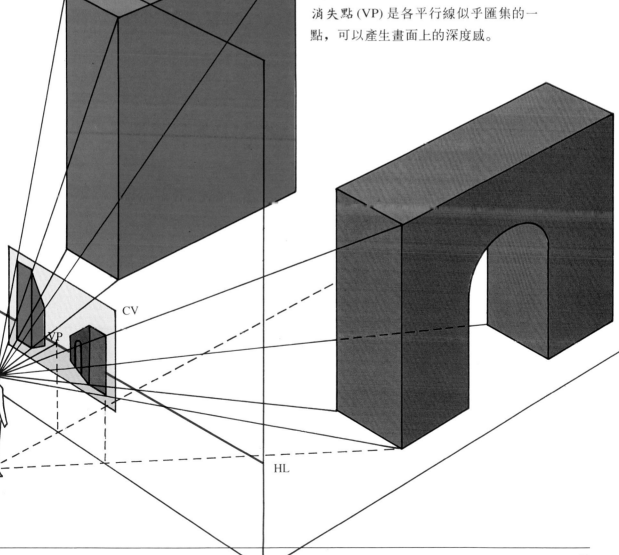

平行透視法

這種透視法只有一個消失點，位於地平線上，最容易說明與理解。平行透視法 (parallel perspective)也最常用到，因為畫都市景觀常常是在街道旁，看著街道向遠處延伸，街道多半都是直線，平行的線條似乎都交會在一個假想的中心點，稱為視點。

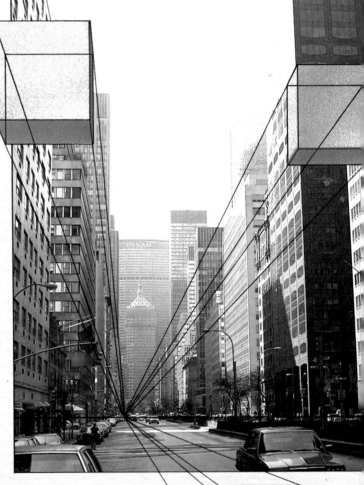

50

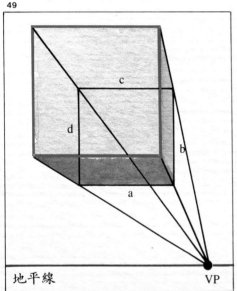

49

c

d

b

a

地平線　　　　　　　　VP

我們用實際的例子來說明。首先，不要忘記塞尚所說的簡單的幾何形狀，我們用透視法來畫立方體，立方體可以充分說明如何在平面上用透視法畫出一個物體，同時也是建築物簡化的形狀。我們要以平行透視法來畫一個立方體，請特別注意圖說中逐步的講解（圖49）。

首先，先在視線同高的地方畫出地平線，然後假想上方有一個立方體（也可以在地平線下方）。平行透視法有一個特點，就是立方體的一面朝向你，也就是觀者，你可以看到完整的正方形，沒有任何變形；另外一個特點是消失點和視點重疊。在地平線上找一點做為消失點(VP)，然

後畫出立方體面對你的一面，是個正方形（淺藍色部分），接下來從正方形的四個頂點（四個角）畫出四條直線連接到消失點。

在立方體的底邊一條水平線a，再畫出垂直邊b，這樣立方體就完成了。然後再畫出直線c 和d，彷彿立方體是透明的，可以看到所有的面和邊緣。

觀察一下圖50的都市照片，這是平行透視法一個典型的例子，我們標明了地平線和視焦，也就是消失點。再接下來，門窗、屋頂、櫥窗的所有平行線條，也是很有次序地「延伸」集中到消失點。我們以這條地平線和消失點為依據，畫出了幾個立方體，有些立方體停留在半空中，就像孩子的積木一樣。圖51是普拉拿的作品，想一想他的地平線、平行線和消失點應該畫在什麼地方。請注意，他的消失點並不在圖畫中央，而是偏在一邊。

圖49和50. 用透視法畫立方體非常容易，先找到地平線（紅色）和地平線上的消失點（VP）。再畫出一個面對我們的正方形，然後從方形四個角拉出四條直線，連接到消失點。最後，用眼睛目測決定直線a和b，畫出立方體的底邊和側面。要看穿立方體，就再加上直線c和d。在這幅都市照片中（圖50），我們利用同樣的原理畫出三個立方體，來說明平行透視法。心裏要一直記住地平線和消失點，而且所有的「平行線」都要交會在消失點。

圖51. 普拉拿，《威尼斯，修弗尼河》(Riva degli Schiavoni, Venezia)。在這幅構圖優美的水彩畫中，普拉拿憑直覺決定消失點。在心中把所有平行線向遠處延伸，直線交會的地方就是消失點。

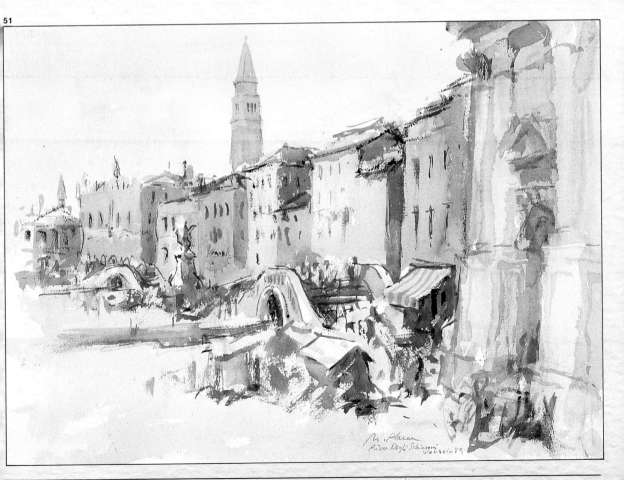

51

成角透視法

在成角透視 (oblique perspective) 中，所畫的物體呈現一個角度。這裏我們用建築物為例，可以看到城堡的一個角和兩個邊。正確的透視法，是從垂直邊、也就是城堡的角，向左右兩邊畫出平行線，連接到消失點；在成角透視法中，消失點一定有兩個。城堡的例子消失點超出了書頁之外。請注意地平線和消失點是如何相交的。仔細看看這一頁的例子，然後我們會逐步說明如何用成角透視法畫出一個立方體。

在成角透視法中，立方體的兩個面都不是正面朝向我們，而是有點變形（雖然我們知道實際上都是完整的正方形）。看

起來唯一沒有變形的，只有立方體的一個垂直邊，我們就從這裏著手畫出立方體。

我們把地平線畫在立方體上方，兩個消失點都在地平線上，一個比較接近視點，

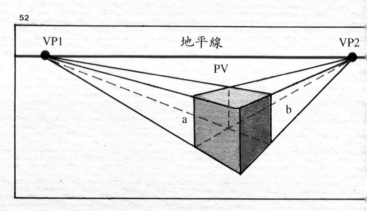

圖53. 我們在照片上畫了許多交會在消失點的平行線（雖然消失點在畫面上看不到）。紅色的是地平線。請注意兩個立方體的構造，以及城堡的倒影，也都遵循同樣的原則。

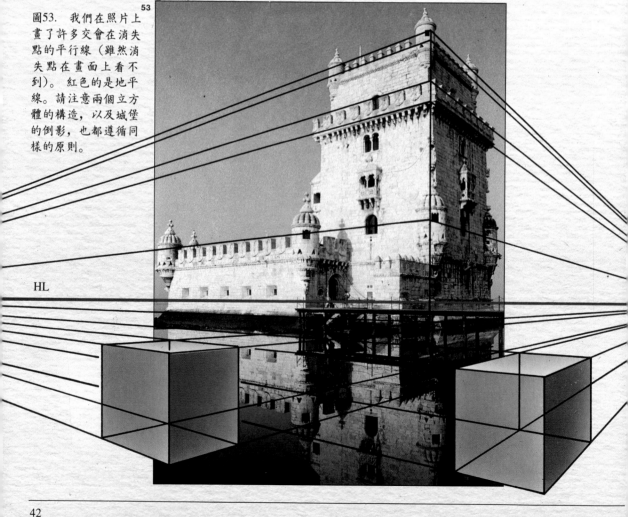

圖52. （前頁）用成
角透視法畫立方體，
要先決定地平線和兩
個消失點（其中一點
距視點較近）。然後畫
一條垂直線，代表離
你最近的一個邊，從
垂直線的上下兩端各
拉出直線連接到消失
點。接下來畫出垂直
線a、b，形成立方體
的兩個面。最後再從
a、b頂點向對側的消
失點拉出直線，就能
決定頂面，也可以畫
出虛線的部分。現在你
可以檢查整個立方體
的構造。

另一個比較遠（圖52）。首先畫出離我們
最近的一邊，那是一條稍微離開視點上
的假想垂直線。

接下來畫出垂直角左右、上下的消失線，
這些線會分別匯集到二個消失點上。然
後目測決定立方體兩個面的位置，畫出
垂直線a和lb。利用a、b的頂端拉出對應
的消失線，就能決定立方體的頂面。此
外，看不見的消失線也要畫出來，就像
立方體是透明的，可以看穿過去，這樣
可以檢查畫出來的圖形是否過度變形。

各位再看看圖53的照片，請特別注意我
們加上去的地平線和消失線，雖然消失
點在照片上看不到，但是仍然存在，把
消失線向兩側延長，就可以畫出消失點
了。

最後請想一想在普拉拿的作品（圖54）
中，消失點和地平線應該畫在哪裏，你
可以拿一張描圖紙放在上面畫畫看。有
一點要記住，畫家主要是憑直覺，並不
一定非常精確。

圖54. 普拉拿，《威
尼斯，吉利歐聖母院》
(St. Mary of Giglio,
Venice)。這幅水彩有
豐富的紅、橙和赭色，
在畫面左邊有強烈的
光線。普拉拿是憑直
覺畫出建築物，心裏
要記住兩個消失點。

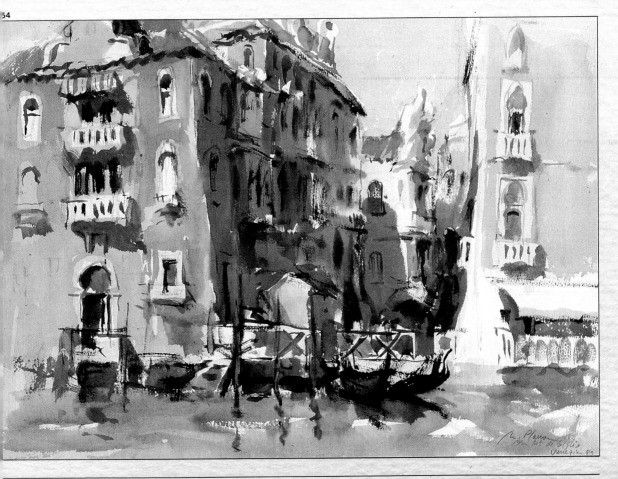

高空透視法

高空透視法(aerial perspective)有三個消失點，所得的線條都是變形的，這種透視法類似從高樓向下俯瞰的效果，圖55是個簡單的例子。還是用立方體來說明，我們知道立方體的十二個邊不是平行就是垂直，由此可見從交會在三個消失點的消失線所畫出來的立方體，變形的程度有多大。

有一個消失點並不在地平線上，而是在下方，立方體的垂直邊線會在這個點交會。這種透視法很少用在繪畫構圖上，多半是用在攝影，以產生特殊的表現效果。

圖56也是普拉拿的威尼斯系列作品，他運用高空透視法，不過效果緩和多了。知道這個技巧，以後如果想用的時候就可以派上用場。

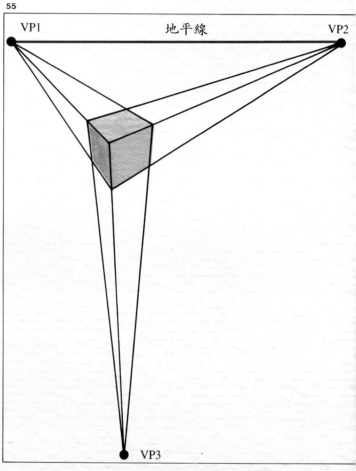

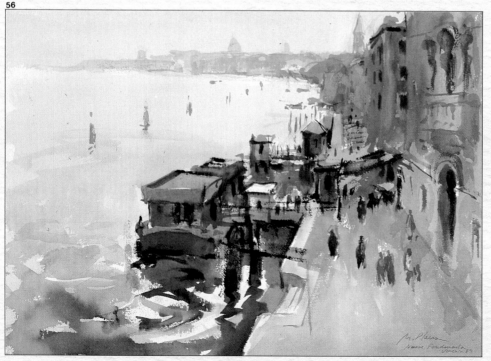

圖55. 在高空透視法中，立方體是由三個消失點建立起來的，第三個消失點不在地平線上，而是在垂直線上的一點。

圖56. 普拉拿，《威尼斯，紐歐維建築》(Nuove fondamenta, Venezia)。通常畫家不會記得第三消失點，而交會其上的垂直線條也畫得比較緩和。這幅作品中畫家的視點提高了，用的就是高空透視法。

導引線

前面討論成角透視法時，在照片和普拉拿的作品例子中，消失點都超出了畫面。

這種情形經常出現，這時候要畫出牆壁、屋頂、門窗、煙囪的正確透視就比較困難，尤其是憑印象作畫，沒有實景在面前的時候。

我們以圖58為例，說明一個實用的解決辦法，就是畫出導引線做為依據，這樣就能用正確的比例畫出主題各部分的細節。

57

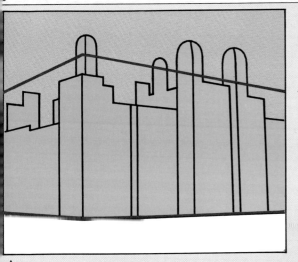

A

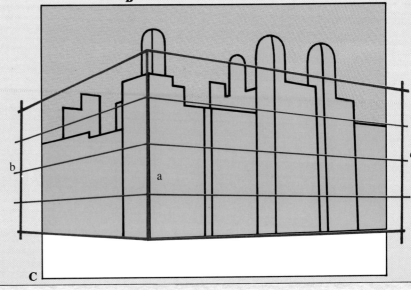

圖57和58. 我們來畫照片中這樣的建築物，它的消失點超出了畫面之外。A.先找出離我們最近的一個邊，畫出垂直線 a，以及建築物頂部和底部的地平線。B.將直線 a 平分為四等分。C.在畫面範圍之外畫出垂直線 b 和 c，從 a 畫出平行線，與 b、c 線上各消失點相交，這樣所有的細節，門窗、飛簷、屋頂，就可以正確地畫在這些標線範圍內了。

C

明度、對比、氣氛

我們所畫的物體，不論是茶杯、車輛或教堂，都是空間中的實物，佔有體積。有關透視法的討論，說明了怎樣在空中建立立體景物的幻覺。我們要記住，物體反射光線我們才能看得見，這個道理很明顯，光線使我們能夠看到物體的不同形狀。畫出光線，也就呈現了物體的體積。不論光源是什麼，也許是電燈，也許是陽光，畫面上一定有一些部分會反射光線，另外一些部分則沒有。有了光線才會產生不同形狀的陰影和顏色。在陰沈沈的天氣，所有的東西看起來都是平面的，而大晴天下景物的體積就會凸顯出來，我們必須知道如何將之呈現。普拉拿喜歡晴朗的天氣，明亮的景物、強烈的對比最能激發他的靈感。而他畫得最多的就是水彩，這絕不是偶然的，接下來各位可以看到，水彩非常適合呈現光線。

什麼是明度？畫家常常提到照明，指的是從最亮的白色到最深的黑色之間，各種漸層的明度，也就是利用光線來呈現物體的體積，以及各物體之間相對的明暗色調。明度就是比較光影的變化及找出其關聯性。

我們應該問自己，主題最暗的部分是什麼？最黑的部分在哪裏？最亮、最白的地方又是哪裏？哪些是中間色調的部分？這些問題，應該利用鉛筆、炭筆、墨水或水彩，直接表現在畫面上。首先，我們可以看到主題的每個部分都有各種灰色調，有些較亮，有些較暗。畫一幅素描，可以從線條著手，畫出主題的輪廓、從長寬高度畫出物體的體積、建立正確的透視，另外也可以利用照明。首先，找出大範圍的色塊，決定大致的明暗分配。然後每個大範圍內再做細部修改，表現更多的明暗層次。大片陰影中央的

圖59. 普拉拿，《克里塔納鄉間》(Criptana Countryside)，灰紙上粉彩。普拉拿這幅粉彩畫，正好可以說明明暗法，有兩大範圍的色塊表現出明與暗，即左邊的白色粉彩以及畫紙的深灰色。

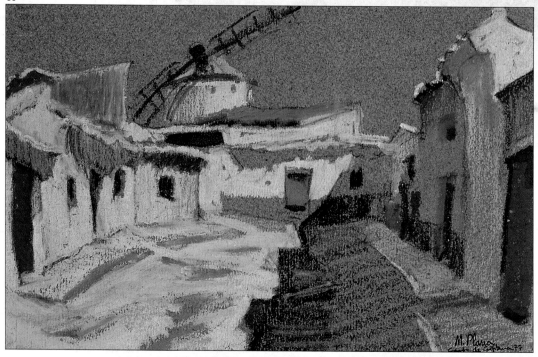

59

灰色要特別注意，你會發現陰影中的亮處，絕不會像受光部分那麼亮。記得要隨時比較各部分的明與暗，看看有沒有不合情理的地方。

接下來就可以解決有關對比和氣氛的問題了，討論到色彩時我們會有更詳細的分析。

圖60. 普拉拿這幅不透明水彩也是明暗法的例子。請注意畫紙的白色，以及陰影部分的中間色調。

圖61. 普拉拿，《溪流》(The Stream)，黑色粉彩。普拉拿利用畫紙留白的部分與粗黑的線條，表現晴天的強烈對比。

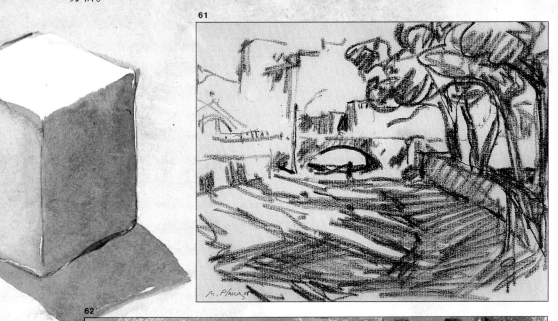

61

62

圖62. 普拉拿，《灰氣氛》(Grey Atmosphere)。這幅作品畫的是陰天，對比並不強烈，主題以中度的灰調為主。這樣一幅幾乎是單色畫的水彩，必須仔細比較每個部分的明暗，找出最白的白色以及最黑的黑色。

速寫：以素描為基礎

當我們一路討論下來時，普拉拿也全程參與。他投注很多時間在素描上，事實上，他繪畫之前都要先做素描。這不僅因為他知道，在最後動手畫水彩時，必須對主題有充分的了解，下筆才能自然而有把握。同時也因為他真的喜歡素描。我翻閱了普拉拿廿年來所畫的許多素描本，這些小品佳作令我愛不釋手，我相信任何畫家一定也會有同感。這些素描簿其實反映了普拉拿整個繪畫生涯的演變，而這些藝術珍品幾乎沒有公開展出過。

我們必須了解，書上所示範的作品不是憑空得來的，這些都是無數的練習和構思的成果。

速寫是絕對必要的，不信你可以問普拉拿。速寫不但能增廣知識，同時能夠讓你放鬆心情享受創作的樂趣，不會像畫水彩時擔心畫壞了就不能修改。必須對素描駕輕就熟以後，才可能畫好一件藝術作品。

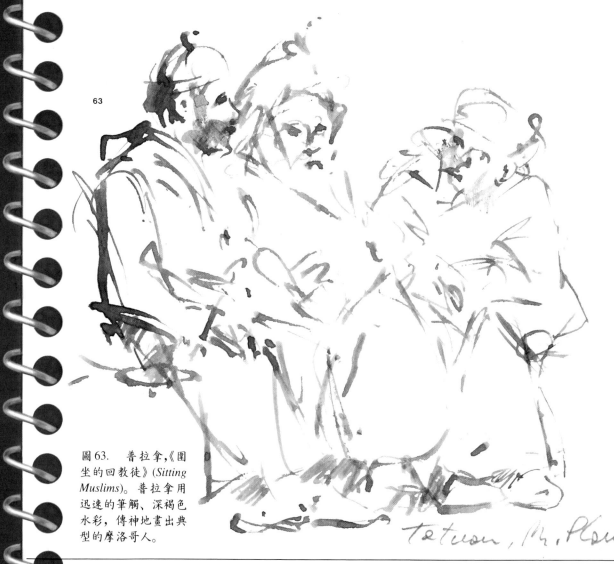

63

圖63. 普拉拿，《圍坐的回教徒》(*Sitting Muslims*)。普拉拿用迅速的筆觸、深褐色水彩，傳神地畫出典型的摩洛哥人。

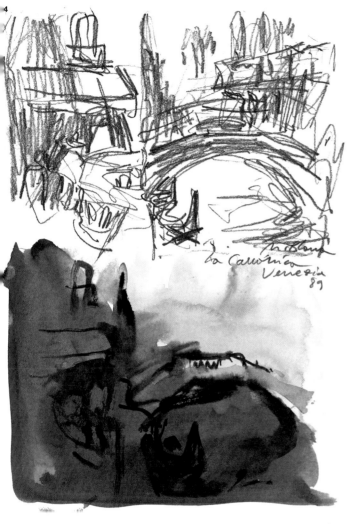

對普拉拿來說，素描也是他選擇構圖、改變和刪減主題的重要工具，後面我們會舉出更多例子。現在好好欣賞一下這些速寫佳作吧，有些用的是鉛筆，有些則是不透明水彩。找支軟鉛筆，一本筆記簿，8×10英寸（20.3×25.4公分）、5×7英寸（12.7×17.8公分）或10×15英寸（25.4×38.1公分）都可以，走到陽臺或走出戶外，開始速寫吧。

很快我們就會討論到著色的速寫，因為水彩非常適合速寫。我們還會討論好的速寫應該畫到什麼地步，怎樣是畫得太多。不過目前你只要記住，前面提到的素描都算是速寫，細節並不重要。而且畫幅如果很小，也擠不下那麼多內容。試試看吧！

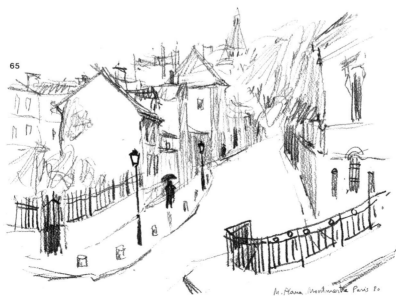

圖64. 普拉拿，《威尼斯，多曼西亞速寫》(*Sketches of La Domencia, Venice*)。普拉拿先畫鉛筆素描，後來加上水彩，同一主題兩種不同的畫法，有互補的效果。

圖65. 普拉拿，《巴黎馬赫山》(*Montmartre, Paris*)。這是普拉拿早期筆記中的一幅速寫。十年前他畫水彩之前也是先畫速寫，跟現在一樣。

用不透明水彩一、兩個顏色作畫，是介於素描與水彩之間的過渡畫法。不透明水彩的技巧與水彩完全相同，但只能用一、兩個顏色、水和畫紙的留白，來表現所有的色調和陰影。其實在水彩畫出現以前，已經有不透明水彩的作品，魯本斯(Rubens)和林布蘭(Rembrandt)畫過許多不透明水彩速寫，卡那雷托和瓜第也用不透明水彩作都市景觀的局部習作。克勞德·洛漢(Claude Lorrain)和恩利·普桑(Henri Poussin)也畫過不透明水彩的風景寫生。

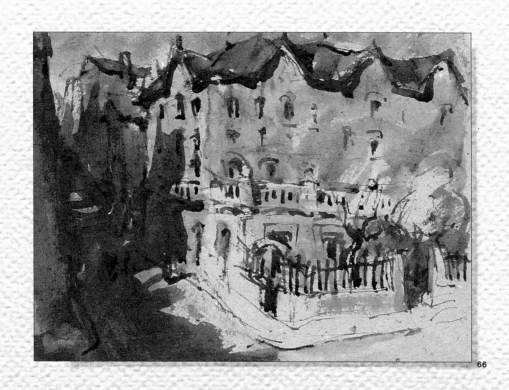

66

不透明水彩

不透明水彩的速寫

不透明水彩速寫是介於素描和水彩之間的技巧，它可以視為素描，因為只用一、兩個顏色加水調出各種漸層，換句話說，速寫可以畫成單色畫。但不透明水彩速寫也可以視為水彩畫，因為同樣用到畫筆和顏料。所以就如安格爾對學生所說：「素描與繪畫是兩面一體。」其實，最重要的不在於嚴格區別素描與水彩的技巧，而是把兩者都學會。

有一點可以確定的是，不透明水彩幾乎就是水彩，也是學習水彩畫最好的練習媒材。

各位請用一、兩色不透明水彩，調上適量的水，利用一層一層的透明顏料，畫出深淺不同層次的色調，最淺的部分當然是畫紙的白色。

所謂重疊，就是在畫面已乾的顏色上，直接再塗一層顏色，重複著色會產生色調的改變，加強原先的效果，如圖70所示。我們一邊說明，希望你能同時做練習。

圖66. （前頁）普拉拿，《比格瑟達國際飯店》(International Hotel, Puigcerdá)。

圖67. 普拉拿，《伊倫大街的階梯》(Stairs in a Street of Irún)。黑色不透明水彩速寫，主題簡單。

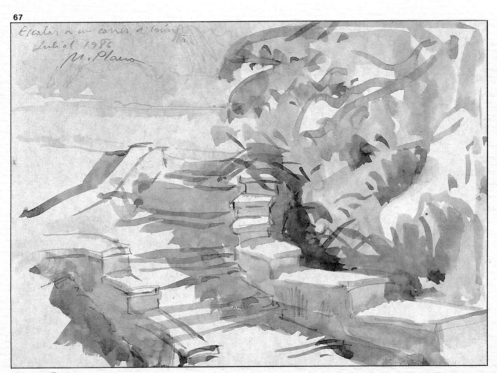

67

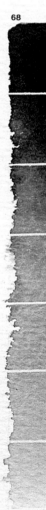

68

利用軟管擠出的顏料本色畫出不同層次的色調，只需要用水稀釋，水調得愈多，顏色就愈淡愈透明。任何顏色都可以練習漸層的變化，這裏舉的例子是深藍或深泥土色一直到近乎留白的各種層次。

不透明水彩速寫，任何顏色都可以用，不過通常深色效果最好，因為色調層次最明顯（圖68）。請記住，白色部分應該是畫紙的留白，所以想畫成白色的部分，根本不要著色。

圖68. 利用黑色顏料調水，可以畫出由深到淺的各種色調層次。不論是什麼顏色，都可以利用明暗漸層來表現任何主題。

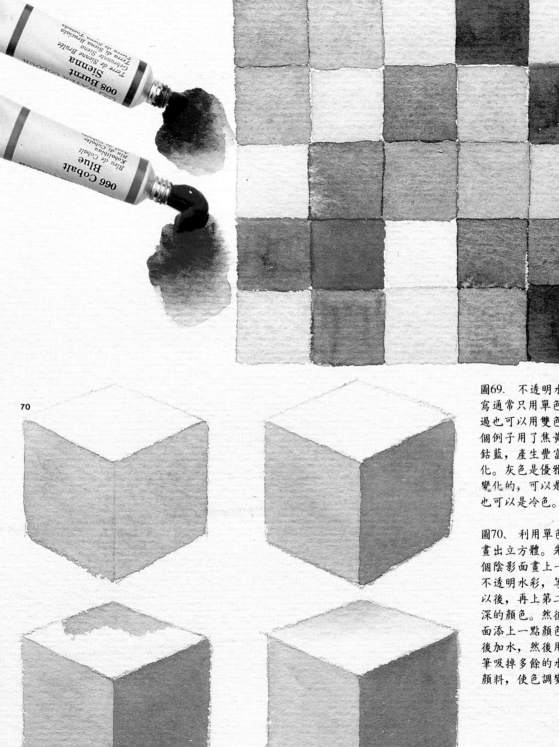

圖69. 不透明水彩速寫通常只用單色，不過也可以用雙色。這個例子用了焦黃色和鈷藍，產生豐富的變化。灰色是優雅、多變化的，可以是暖色也可以是冷色。

圖70. 利用單色重疊畫出立方體。先在兩個陰影面畫上一層淺不透明水彩，等乾了以後，再上第二層較深的顏色。然後在頂面添上一點顏色，最後加水，然後用乾畫筆吸掉多餘的水分和顏料，使色調變淡。

練習

71A

71B

71C

71D

72
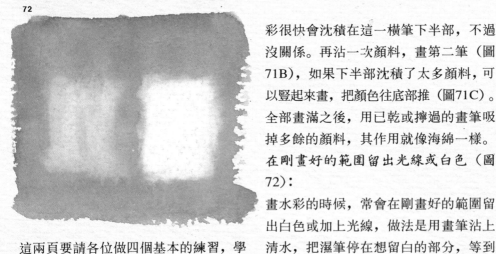

這兩頁要請各位做四個基本的練習，學習對不透明水彩的控制。這些練習跟學畫水彩的技巧完全一樣，所以一定要練到得心應手，雖然剛開始並不容易。

畫一片均勻的中藍色（圖71A至71D）：藍色區域只有單純的單色，沒有深淺變化。調色時，加上適量的水，直到調出想要的顏色（圖75），另外找一張紙先試畫，練習著色的畫紙不用太大，放在斜面的木板上。畫筆沾上顏料，從上面開始很有把握地畫下橫筆（圖71A），不透明水

彩很快會沈積在這一橫筆下半部，不過沒關係。再沾一次顏料，畫第二筆（圖71B），如果下半部沈積了太多顏料，可以豎起來畫，把顏色往底部推（圖71C）。全部畫滿之後，用已乾或擰過的畫筆吸掉多餘的顏料，其作用就像海綿一樣。

在剛畫好的範圍留出光線或白色（圖72）：

畫水彩的時候，常會在剛畫好的範圍留出白色或加上光線，做法是用畫筆沾上清水，把濕筆停在想留白的部分，等到水分把顏料稀釋之後，把筆擦乾，再放在剛才的地方，乾筆就會像海綿一樣吸掉多餘的水分和顏料。如果想要很白的效果，可以重複稀釋和吸乾的動作。

畫連續的深淺層次（圖73A至73C）：

先在一端畫出深色（圖73A），然後洗掉畫筆的顏料，沾上清水，塗濕整個漸層的範圍，接下來就是把最初的深色區和後來的淺色區不斷混合，記住深色區不要讓它乾掉。首先畫筆拉到中間，然後

圖71. 依照片的步驟，以水彩畫一塊均勻區域。

圖72. 要在顏料已乾的區域吸掉顏料，必須將畫筆沾清水塗在要弄淡的地方。等顏色稀釋，以乾的畫筆吸掉顏色。你若想要更白，就要不斷重覆作。

在兩端之間來回畫，用乾筆吸掉多餘顏料，持續加水，直到畫出連續的明暗層次。

這個練習並不容易，第一次畫可能效果並不理想，不過別灰心，多練幾次。

畫顏色的層次（圖74）：

不透明水彩和水彩，都需要一層一層重複著色，以修飾形狀，達到正確的明暗效果。在已乾的淺色區重複塗上同樣的顏色，顏色就會變深。有關這部分請仔細研習，不過要記住，好的水彩必須一筆就畫出所要的色調，不應該反覆塗太多層的顏色。

73A 73B 73C

圖73. 練習內文所說的，可能不是很容易，你需要不斷練習。

圖74. 普拉拿,《阿巴哈辛廣場》(*Plaza in Albarracín*)。這是普拉拿一幅不透明水彩的局部，他用了很多重複著色，但是塗三層的情形很少，因為這個技巧用得過多反而不美。

圖75. 準備另外一張紙，可以試畫各種顏色、乾濕程度等等。

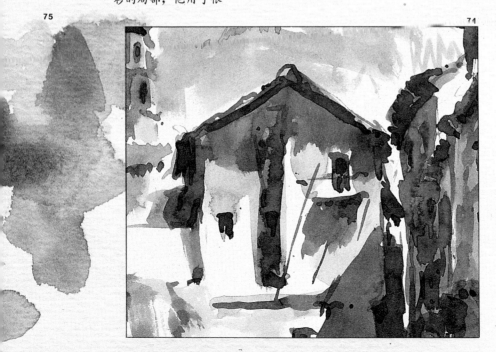

75 71

普拉拿的不透明水彩速寫

不論用什麼媒材，每個畫家都會有自己獨特的風格。你畫水彩或不透明水彩的時候，不論有意或無意，也會有自己的方式。下面我們要欣賞普拉拿的一些不透明水彩，這些作品還用了稀釋的水彩或墨水，兩者其實很類似。各位可以看到，普拉拿偏愛深褐色系，從土黃或淺粉紅，一直到很深的棕色，明暗變化非常豐富。

對普拉拿來說，不透明水彩可以素描、作畫；可以速寫；可以表現主題。他畫不透明水彩跟鉛筆素描一樣得心應手，他覺得不透明水彩就像用水彩素描，不過比水彩快，而且效果不同。他之所以

偏愛不透明水彩理由很明顯，他一向喜歡用光線明暗來表現體積，而不透明水彩因為是單色畫的技法，所以很能凸顯主題的基本明暗變化。普拉拿用多種顏色畫水彩作品的時候，同樣是以光線明暗為主要的組織概念。因此不透明水彩對他來說就像素描，只是要用到水和畫筆。他用不透明水彩做繪畫的習作，也用不透明水彩畫都市景觀作品。

這裏示範的不透明水彩，請注意普拉拿不同的處理方式：細緻的筆觸、小範圍的色塊、大片留白、大片的受光部分，以及適量的重疊著色。

圖76. 普拉拿，《阿巴哈辛》(Albarracín)，私人收藏。這幅不透明水彩可以說已經不是速寫，其本身就是完成的作品了。

圖77. （下頁）普拉拿，《白山速寫》(Sketch of Montblanc)。這幅不透明水彩小品，以筆觸表現出構圖。

圖78. （下頁）普拉拿，《默哈馬德·德安大道》(Mohamed V. Tetuán Avenue)。這幅深褐色系不透明水彩，技巧地運用留白來凸顯主題：建築物和遮篷。

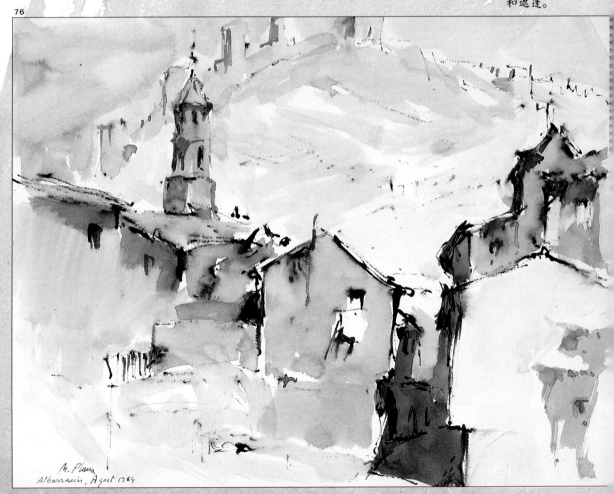

76

M. Plana
Albarracin, Agost 1984

這些不透明水彩是普拉拿戶外寫生的筆記，建立在主題的明暗變化，光線是他畫中主題的主要部分，而這部分他是利用畫紙留白來處理。請注意觀察他怎樣利用留白的對比，來表現遮篷、牆壁和街道。

圖79. 普拉拿，《威尼斯，修弗尼河》(Riva degli Schiavoni, Venezia)。畫在紙上的不透明水彩。誰都沒想到單色畫速寫能夠將這樣的主題處理得這麼好。

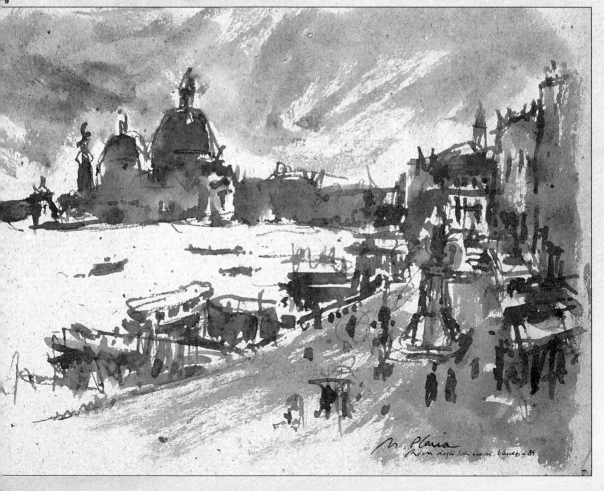

「儘管如此，我還是要經歷失敗，因為我相信水彩需要很大的技巧，下筆要迅速。畫面不能全乾，才能畫出調和的效果，這就沒有多少時間可以考慮猶豫了。」

——梵谷

不要怕失敗，盡情嘗試這個新鮮、透明又困難的媒材吧。

水彩

以水彩為媒材

畫水彩要能夠非常純熟地用水來作畫。水彩具備水的各種特性：平靜、和緩、透明，感覺很舒服。水彩的各種顏色會互相融合，自己產生漸層或統一的效果。然而水彩也像水一般，有它自己的力量和途徑，難以預測。因此，一定要學會控制水彩，掌握水量的混合，也就是乾濕程度。水彩只需要你給它一點幫忙，不要扭曲了它的自然特性。

我們都知道水的力量、難以控制的特性。在所有繪畫顏料中，水彩也許需要最多的訓練、對顏料本身的基本認識，以及成熟迅速的筆法。

完全用水彩作畫，也就是運用到所有的顏色時，跟畫不透明水彩會有不同的新問題，例如必須學習怎樣調色和重疊著色。

不論你原來的想法如何，水彩是一種兼容並蓄的顏料，可以有許多不同的技法變化。首先，水彩可以分為乾、濕兩種表面的畫法。「乾」水彩不是特別的技巧，之所以稱為乾畫法，是為了區別「濕」水彩，而濕水彩的確是個特別的技巧。畫在乾的表面，當然就是要等一層顏色完全乾了以後，再上第二層。水彩必要時可以加上第二層顏色，因此如果畫錯了，寧可畫得太淺，不要畫得太深，否則就不容易修改了。

要了解水彩的透明特性，我們要記住幾個基本原則：

1. 畫水彩時，通常用深色去蓋過淺色（圖82和83）。

圖80. （前頁）普拉拿，《德底安的市場》(Market in Tetuán)，水彩速寫局部。

圖81. 普拉拿，《巴塞隆納，包伯雷區》(Poble Sec, Barcelona)。這幅水彩曾贏得一項大獎，純熟地表現出晴天大都市帶著污染的光線、色彩和空氣。

81

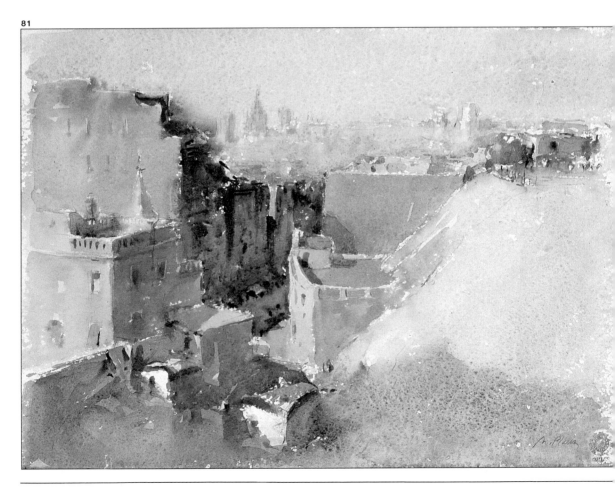

必要的時候顏色從淡畫到濃、從淺畫到深（圖84和85）。

白色和淺色區域一定要預先留出來（圖86和87）。

圖82和83. 普拉拿，《威尼斯，小廣場》(La Piazzetta, Venice)；《威尼斯運河》(Venice Canal)，水彩速寫局部。普拉拿先畫淺色，再加上深色。如果先畫深色也沒有什麼問題，只是色彩就不一樣了。

圖84和85. 普拉拿，《泰魯爾峽谷》(La Cañada, Teruel)；《塔拉崗納，鐘樓》(Bellmunt del Priorat, Tarragona)，兩幅風景局部。畫水彩必須從淡色慢慢加深，請注意普拉拿在兩幅作品中如何表現鐘樓，雖然方法略有不同，但一定是由淡而濃、由淺而深。淺色隨時可以加深，但是深色要改淺就沒那麼容易，而且也浪費時間。

圖86和87. 普拉拿，《摩洛哥速寫》(Morocco Sketches)；《歐菲拉廣場》(Plaza Orfila)，局部。這兩幅作品風格不同，圖86普拉拿先用淡色把畫紙打濕。在圖87中，他只用幾筆簡單的線條，勾畫出長條椅和陰影中的人物，這種快速的畫法是水彩技巧的一大特色但非常困難，普拉拿能運用得如此巧妙，值得喝彩。

82

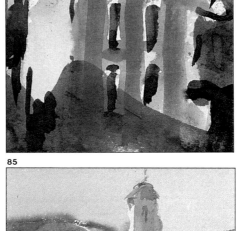

83

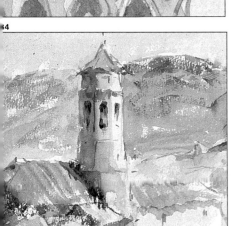

84

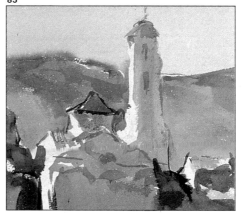

85

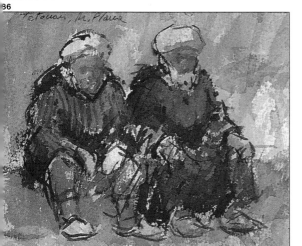

86

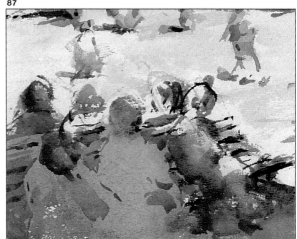

87

濕水彩

在濕的表面畫水彩，需要特別的技巧，牽涉到水的各種特性效果。由於這個原因，可能比傳統技法困難一點，不過即使不是專畫濕式風格，也經常會用到這個技巧，因為在未乾的顏料上著色自然會形成顏色的混合和流動。你一定要學會控制這個效果，否則所有的形狀都會走樣。

畫濕水彩要先用海綿或畫筆把畫紙打濕，等紙稍微乾一點，紙面不會發亮的時候再畫，然後在未乾的顏色上再畫其他顏色。試試看。

結果呢？顏色會混合，或是與畫紙的白色混合，輪廓線也變得模糊。

必要時可以用乾筆吸掉多餘的水分，這個技巧前面已經討論過。然後可以在顏色未乾之前，繼續畫上其他顏色。

第一次嘗試濕水彩，結果很可能不盡理想。別灰心，多練幾次，很快你就能結合濕式和乾式水彩畫法，或是分開應用。你會發現濕畫法非常適合表現天空、水

圖88和89. 普拉拿，《瑟丹亞的村落》(Village in Cerdanya)。利用濕水彩來表現陰天的天色。

88

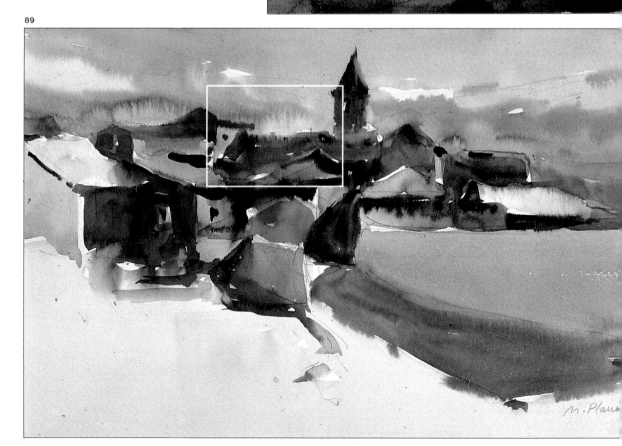

89

i、雲彩、遠樹、遠方的地平線——凡
是沒有明確輪廓或對比的景物都可以。
畫濕水彩動作必須相當快，這樣的畫法
適於捕捉印象、景色的氣氛、對色彩的
感覺，以及大致的光線變化。

仔細觀察普拉拿的作品，包括圖88的局
部放大，你就會明白前面所討論的技巧。

圖90. 普拉拿，《日
落》(Sunset)。今天大
部分畫家都並用乾和
濕畫法。

圖91. 普拉拿，《拉
蒙恰日出》(Sunrise
in la Mancha)。各位看
看這幅傑作。

90

留白

畫水彩的時候，必須記住留白，事實上畫紙是我們唯一用到的白色。由於水彩的透明性和顏色反射的原理，畫紙的白色也會決定其他的色調。

留白的方式可以分為幾個階段：

首先是保留白色或非常淺色的區域，根本不要著色。

其次，如果需要留白的範圍非常小或細長，可以把畫紙遮住，最常用的辦法是塗上畫膠或白蠟（圖92和93）。如果畫紙夠韌，也可以用膠帶貼住。

第三，如果要在已經著色的部分留出白色，就要用下面的辦法。如果畫面已經乾了，可以用刀尖或砂紙磨掉顏色，或用畫筆沾水把顏色溶開，再用乾筆或紙巾吸掉（圖94至96）。如果畫面還沒乾，可以用指甲或畫筆柄端直接刮掉顏色，或用乾筆吸掉顏色（圖97和98）。

圖92和93. 你可以運用這兩種方式留白：圖92是塗上白蠟，圖93是塗上畫膠，兩種情況下顏料都無法滲透過畫紙。

圖94至96. 在已乾的畫面上產生白色，可以用刀尖刮，或用砂紙磨，也可以用濕筆溶開顏料，再用乾筆吸掉。

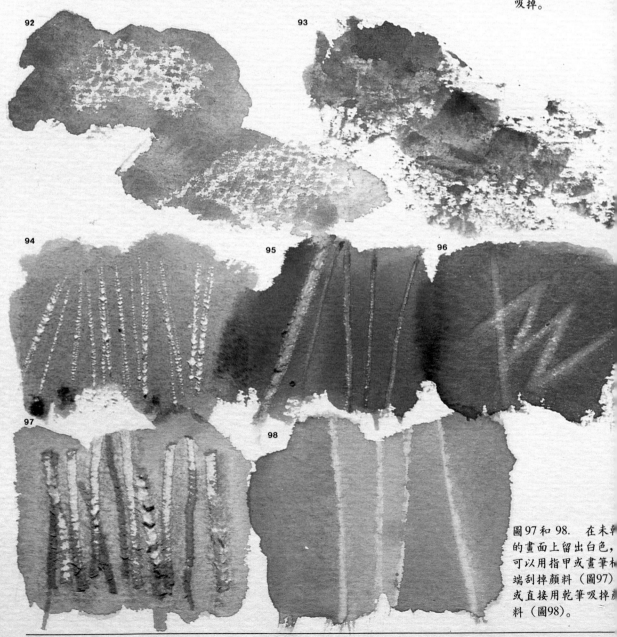

圖97和98. 在未乾的畫面上留出白色，可以用指甲或畫筆柄端刮掉顏料（圖97），或直接用乾筆吸掉顏料（圖98）。

質感效果

要在乾紙上畫出粗糙的質感，顏料調的水要少，然後把畫筆在顏料中摩擦直到沾滿，由於紙的顆粒的關係，半濕的顏料無法完全滲透，就會產生粗糙不規則的質感。在濕畫面上灑些細鹽，也會產生類似的效果，因為鹽粒會吸收水分和顏料，產生不規則的質感（圖99）。如果在剛畫上的範圍用沾滿清水的畫筆帶過去，會產生特殊的效果，造成顏色的深淺變化（圖100）。當然，這個技巧也可以用在已乾的畫面（圖101）。利用同一張畫紙，但是轉動不同的方向讓顏料自由流動，可以產生獨特的質感。還有許多不同的方式可以創造質感，你可以自己實驗看看。

圖99. 灑些鹽粒在濕的畫面上，可以產生這樣的效果，等水彩乾了以後，鹽粒會自然掉落。

圖100. 這個效果是在濕的畫面上滴一些水滴。

圖101. 用半乾的筆沾滿顏料在畫紙上拖行，不要讓顏色滲透。

圖102. 普拉拿（一幅畫的局部）。這個效果幾乎是無意中形成的，普拉拿用了粗顆粒畫紙，而且是斜放的，水彩畫上去之後就沈積在顆粒形成的凹處。

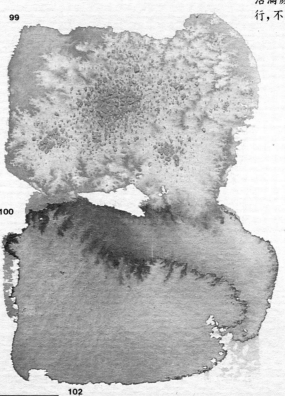

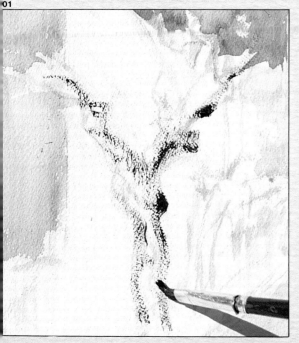

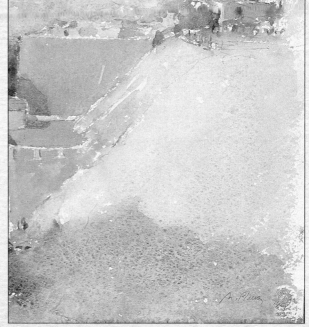

補色本身、同時的對比以及補色的互相破壞，是最重要的問題；另外一個問題是鄰近色的互相影響，例如深紅色和朱紅色、淺紫紅和淺紫藍。

研究色彩原理必然能夠獲得新的理解，因為你會發現顏色本身的美，而不是盲目相信大師的意見。尤其是一般人對顏色的評判都失之武斷膚淺，所以更需要重新研究顏色。

——梵谷

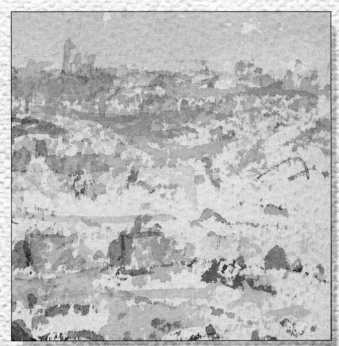

103

顔色

色彩理論

我們要簡短討論一下顏色，這是最後決定畫面的一個要素。顏色理論關係到光線，是非常複雜的物理學。我們看到的各種顏色，是由白光的折射所產生。白光透過三稜鏡產生折射，就會出現從紅到紫的分光光譜。同樣的，光線穿過雨滴，也會形成分光光譜，那就是彩虹。對畫家來說，只需要明白這一點，不必鑽研深奧的物理學。我們會用到各色顏料，討論顏色之間的關係，我們只要知道，下面的討論都是根據顏色的物理理論，這樣就夠了。

在所有的顏色當中，只有三個顏色不可能靠其他顏色的混合而形成，而利用這三個顏色，卻能混合出其他所有的顏色。因此這三個顏色稱為「原色」。

色料的三原色：

· 黃
· 紫紅(Magenta)
· 藍(Cyan blue)

圖104是一個色輪，依照自然光譜上的顏色順序而排列。把兩種原色混合，就會產生第二次色（圖106至109）。

· 黃＋紫紅＝紅
· 紫紅＋藍＝深藍
· 藍＋黃＝綠

如果混合三個原色，就能產生變化無窮的各種色彩，也就是色輪上的效果。

圖103. （前頁）普拉拿，《巴塞隆納》(Barcelona)，局部。

圖104. 色輪，P代表原色（藍、黃、紫紅），S代表第二次色（綠、紅、深藍），T代表第三次色，混合原色與第二次色而得。

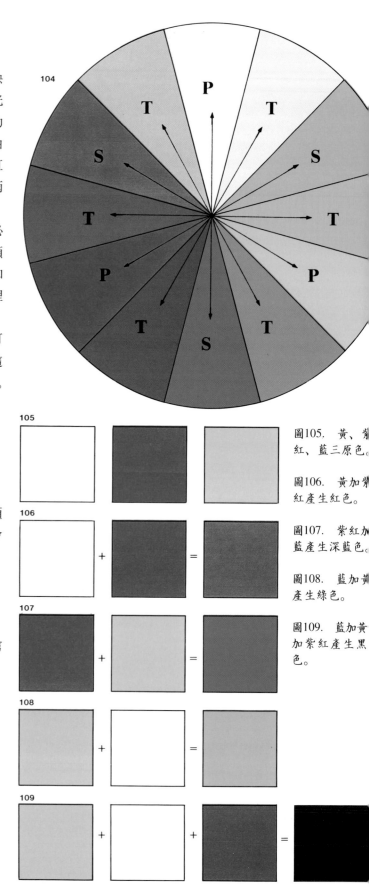

圖105. 黃、紫紅、藍三原色。

圖106. 黃加紫紅產生紅色。

圖107. 紫紅加藍產生深藍色。

圖108. 藍加黃產生綠色。

圖109. 藍加黃加紫紅產生黑色。

練習

圖110. 補色指的是
色輪上位置相對的顏
色，補色能夠產生最
強烈的對比，例如萬
綠叢中的一點紅。對
比色最引人注意，甚
至產生震撼的效果，
但是如果用不同的比
例，往往能夠創造突
出耀眼的視覺效果，也
是畫家常用的技巧。

圖111. 普拉拿的畫
作（局部）。補色常用
來畫陰影。例如這面
黃橙色的牆面，陰影
中就帶有深藍色。

我們用色輪來證明前面的討論，先畫一個圓，平分為十二等分，如同圖104般。在註明為 P 的部分畫上鎘黃、茜草紅、普魯士藍三原色。等顏色乾了以後，把三原色兩兩混合，塗在註明為 S 的部分，也就是產生該色的二個原色之間，例如綠色要畫在黃和藍中間。

繼續混合鄰近的兩個顏色，把所得的結果畫在兩色之間，例如黃加綠、綠加藍、藍加深藍、深藍加紫紅⋯⋯直到色輪都畫滿，這些顏色稱為第三次色。當然，色輪可以再細分，直到兩個鄰近顏色之間幾乎看不出差別。

另外必須知道一個重要的原理：三原色同時混合會產生黑色。

色輪上兩個相對的顏色稱為補色。

- 黃色是深藍色的補色。
- 藍色是紅色的補色。
- 紫紅色是綠色的補色。

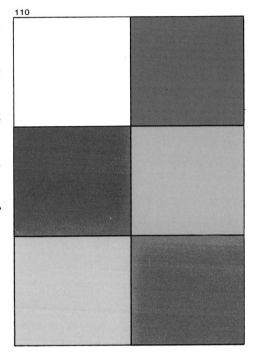

110

11

畫家必須了解補色之間的關係，因為：

- 補色的對比效果最強（圖110）。
- 補色混合會產生中間色。
- 要使顏色加深，要用補色（圖111）。

任何顏色都不是單獨存在，而會受到鄰近所有顏色的影響，換句話說，一幅作品重要的不是這個顏色或那個顏色，而是顏色之間的關係。

暖色系

要示範什麼叫暖色系，先畫兩個完全相同的綠色方塊，然後一個方塊四周畫上黃色，另一個畫上藍色。這時候你會發現兩塊綠色看起來似乎不一樣了，但是你明知道綠色並沒有不同，因為是你自己畫的。黃邊的綠色似乎比較冷一點，藍邊的綠色顯得比較溫暖，這是因為受到冷色系的藍邊襯托的關係。

顏色的關係可以分為對比色和調和色。我們都知道音樂上的和諧音，而繪畫上所謂的調和，指的是屬於同一色系的顏色，也就是在色輪上相鄰近的顏色。另外明度相近的顏色也是調和色。不同色系的顏色會產生對比，對比最強烈的是補色（例如深藍色和綠色）；不同亮度（白與黑），或不同「色溫」的顏色也會形成對比。

112

113

圖112. 暖色系指的是介於紫紅、黃色之間的顏色，例如橙色、紅色、深紅色。但是赭色、黃褐色、一些棕色及綠色，包括一些紫色或藍紫色，也屬於暖色系。

圖113. 這是暖色系變化的一些例子，色輪上的顏色加上一點白，顏色就會變淺，而在水彩中，加水也會產生更多變化。各位可以自己試試更多顏色的變化。

色輪上位置相近的顏色屬於同一色系，用鄰近色作畫的時候，加上一點黑或利用畫紙的白來改變顏色的明暗，就能產生許多變化。也可以加上一點其他對比色，只是不要加得太多，以免影響了整體的調和。

暖色系指的是色輪上介於紫紅和黃色之間的顏色（圖112）。這些顏色即使加上黑色、用水稀釋或與藍或深藍色對比，乃然是暖色系。暖色系可以隨意變化，圖113只是一部分例子，你可以自己嘗試看看。

普拉拿這幅作品（圖114）幾乎只用暖色系，你還可以發現暖色調的陰影。像這樣只用暖色的作品，整體顏色一定是調和的，不過顏色必須畫得純淨，注意明暗，才能表現出形狀和光線，同時使畫面有整體感。從這幅作品可以看出，以暖色系畫都市景觀，通常表示午後、黃昏或是一大清早，陽光斜照偏紅的光線。

圖114. 普拉拿，《泰魯爾，馬札尼洛》(Man-zanero, Teruel)。這幅作品幾乎全是用淺暖色系，只有陰影帶有一點藍和深藍色。記住，這樣的色調都是出現在午後的光線。

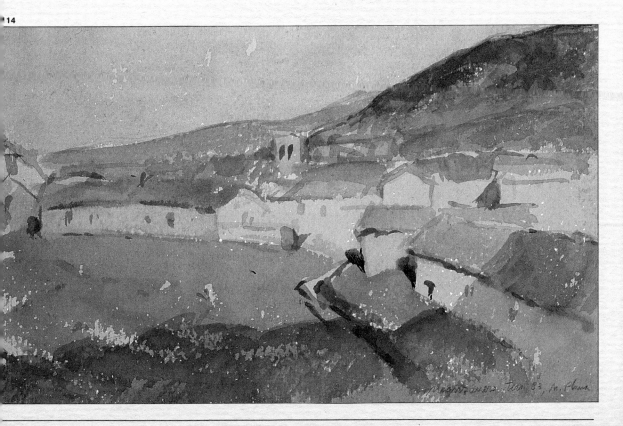

冷色系

暖色主要是由紅色系和黃色系構成，冷色則是以藍色系為基礎。不過要畫出各種不同的冷色變化，還是必須應用到三個原色及其衍生的顏色。藍色如果帶有紅色或黃色，就會顯得比純藍溫暖，依此類推，冷色可以亮些、暗些，也可以暖些、冷些。

冷色屬於綠－藍－紫－灰的範圍，不過黃色也可能是冷色，像檸檬黃就是冷色，它是黃中帶綠的顏色。

圖 117 是普拉拿在西班牙加泰隆尼亞的一幅水彩寫生，他以冷色系為主色調，但是顏色變化豐富，包括棕色、深紅色和紅色。

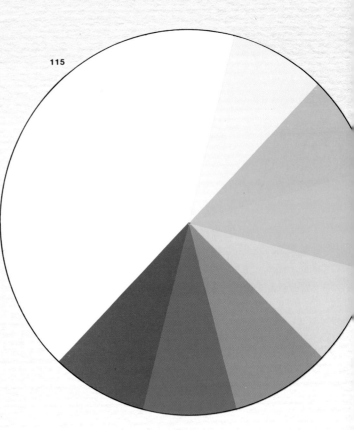

115

116

圖115. 冷色系指的是色輪上黃綠色、藍紫色之間的顏色。前面說過，這個黃綠色幾乎可以視為暖色，藍紫色也是一樣，要看周圍的顏色而定。例如將黃綠和藍紫加在完全暖色系的作品上，那這兩色就會變成畫面上最冷的顏色。

圖116. 這是水彩色系的一些例子，位也都知道，這些色還可以有無數的化，有數百種藍色綠色，如果加水調種又可以產生各種色。請注意這裏的紅色和棕色也偏向色。

圖117. 普拉拿,《白
山速寫》(Sketch of
Montblanc)。這幅水
彩以冷色系為主,加
上一些暖色為對比,
表現出一個晴朗的早
晨,光線明亮,陰影
涼爽透明。

前面我們說過,單獨一個顏色看不出效果,還必須有周遭其他顏色來襯托,這個道理對暖色和冷色都適用。周圍顏色的「色溫」會影響顏色的冷、暖感覺,這幅作品中的赭色和黃褐色,明顯偏向冷色系,因為加上了許多藍色。但是因為旁邊的藍色更深更冷,所以其它色部分看起來反而比單獨存在的時候溫暖一點,用白紙把藍色部分遮住,就可以看出差別。

不過,畫家很少只用一個色系來作畫。例如在藍色系的作品中,也常看到暖色的區域,甚至是鮮明的純色。我甚至會

說本來就應該這樣,因為唯有如此顏色才能互相烘托互補,使色彩顯得更豐富。至於「色溫」的問題,我們只需要記住暖色和冷色給人的心理感覺有所不同,暖色比較親近、熱情,冷色則是疏遠、放鬆。在普拉拿的這幅都市景觀中,以冷色系描繪出日正當中的光線,不過太陽下山以後也是冷色系。

17

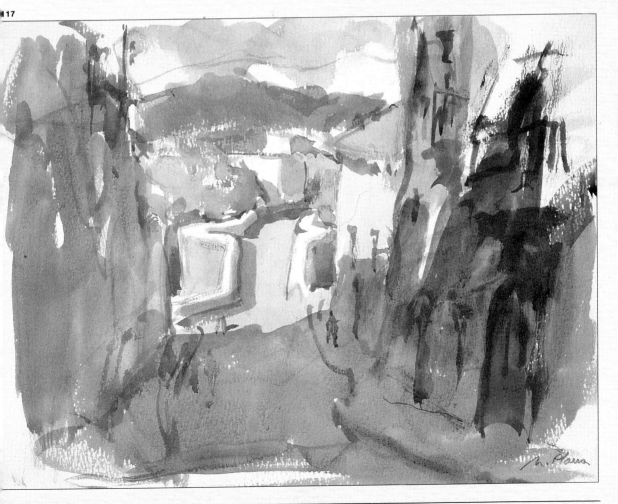

灰色

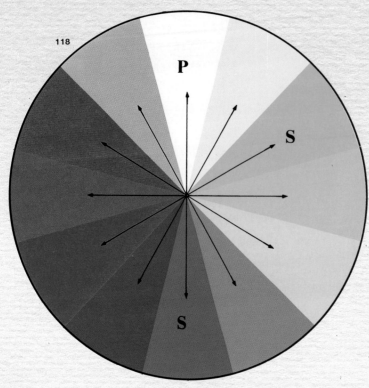

118

119

所以這些顏色都偏向灰色，不是純色。灰色系對畫家特別有用，可以完全用灰色系作畫，也可以用來加強其他色系或與之互補。畫都市景觀的時候，灰色系尤其有用，因為都市的題材事實上都帶有灰色調。

灰色系也有無數的變化，綠灰、棕灰、黃灰、白灰、藍灰、紫灰、土黃灰等等。這些顏色細致柔和，這裏所舉的一些例子，各位可以模仿或是加以改變。認識這些灰色系非常管用，可以加強、修改比較暖色的部分或深色區域，或是強調明暗變化。

圖118和119：灰色系是以不同比例混合兩個補色的結果，也就是色輪上相對的顏色，再加上一點白色。在水彩中，白色就是畫紙。例如混合黃色和藍色（補色），然後調水，就會產生暗綠色。

兩個補色以不同比例混合，再加上一些白色，會產生灰色或濁色，而在水彩中不需要加白色，只要加水稀釋就可以（圖119）。

這樣調出來的顏色都屬於灰色系，也就是混合補色或色輪上相對的兩個顏色（圖118）。

這些混合顏色為什麼稱為暗色或中間色或混濁色？因為這些顏色都是三原色依不同比例混合而成（你再看看色輪，情況的確是這樣）。我們也知道，混合三原色會產生黑色。

120

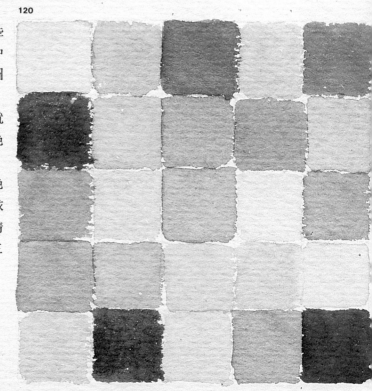

紙的白色 ＝

各位可做些實驗，在紙上畫上黃色，完全乾了以後再塗上薄薄一層藍色、深紅色、綠色和藍紫色，看看最後會產生什麼顏色。

圖120. 混濁色屬於「灰色系」，而且有無數種可能的變化，例如綠灰、藍灰、粉紅灰、土黃灰、棕灰、卡其色灰、橄欖灰等等，這些顏色都適用在都市景觀作品。各位可以練習調出這些顏色。

此外，灰色系也可以冷一些或暖一些。普拉拿這兩幅水彩幾乎都是灰色系，但是一幅明顯是暖色調（圖122），另一幅則是冷色調（圖121），差別的原因當然是主色的不同。

我們已經知道怎樣調出各種不同的顏色變化，不過水彩還有一個特性非常重要：因為水彩是半透明的，所以顏色的混合是在畫紙上完成，也就是把顏色重疊畫在另一個顏色上。換句話說，我們不只在調色板上調色，在畫紙上重疊著色時，也是在調色。

121

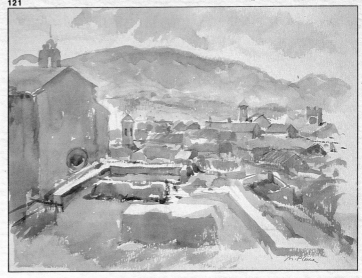

圖121. 普拉拿，《塔拉岡納白山》(Mont-blanc, Tarragona)。這幅水彩完全只用濁色系，而且都是常用於多變化的陰暗處之冷色調。

圖122. 普拉拿，《塔拉岡納白山》(Mont-blanc, Tarragona)。這幅也是白山的街景，同樣是濁色系，但是偏向暖色調，有棕灰、土黃紅、土黃粉紅，還有乾淨的橙色和赭色。

122

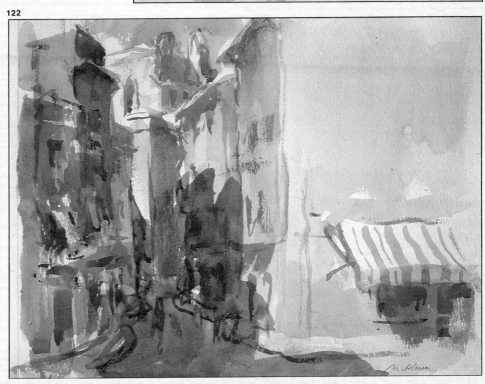

氣氛和對比

「如果畫得非常仔細，遠處的景物反而會顯得比較近。要注意每一個景物的距離，對於模糊不清的輪廓，就該照實際情形畫下來，不要刻劃過度。」

——達文西

達文西在《繪畫專論》中一再提到一個困擾他的問題，那就是如何表現距離，如何表現景物之間愈遠愈凝重的氣氛。他希望儘量寫實地畫出眼睛看到的景物，所以特別注意距離的呈現。在他的作品中，人物似乎與背景融為一體，而背景的景色更是朦朦朧朧。他也研究表現景深的透視法，以及如何利用顏色來表現距離。

達文西發明了暈染法(sfumato)，可以處理輪廓問題，後來印象派採用這個技巧並且加以改變。

利用光線和顏色來呈現距離，完全是繪畫的技巧。要了解畫面上光線和顏色的效果，必須知道形狀和明暗，是由顏色、明暗對比和「色溫」變化來表現，同時要記住，有些顏色覺得比較親近，有些則比較疏遠。

圖123. 普拉拿，《畢爾包》(Bilbao)。這幅作品利用濕畫法，利用潮濕的特質在紙上混合，表現出工業港都凝重的氣氛，也使景物的輪廓都模糊化了。

123

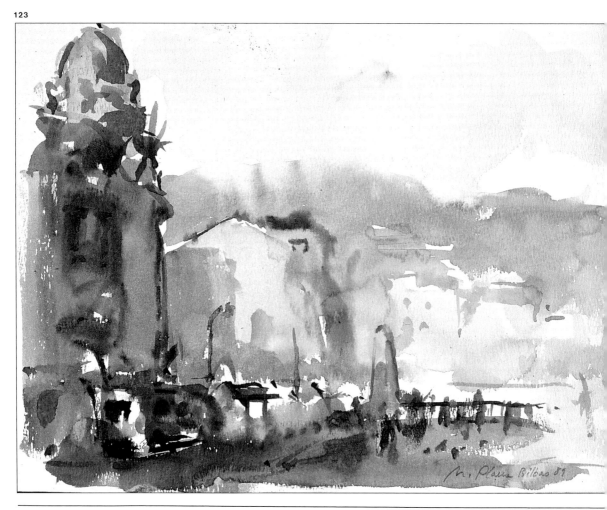

畫風景的時候，應該記住三個原則：

前景比背景清楚詳細，前景的明暗和顏色對比都最強烈。

中景的顏色比較融入鄰近景物中，顏色變灰變暗，對比也不像前景那麼強烈。

暖色系顯得親近,冷色則覺得疏遠。

這些原則雖然管用，不過正如普拉拿提醒我的，任何原則都有例外。在都市景觀作品中，背景也可能用到深紅色，完全要看整個畫面的顏色如何搭配。

還好水彩非常適合表現氣氛，我們可以用水使輪廓模糊柔和，就像稀釋顏色那樣。這裡兩幅普拉拿的水彩，顏色都非常豐富，筆法迅速、觀察細膩，前景和背景對比明顯，表現出港都潮濕、彷彿帶著電荷的氣氛（圖123），或是山村清新、近乎透明的空氣（圖124）。

圖124. 普拉拿,《塔拉岡納白山》。普拉拿利用橙色和藍紫色的對比表現山村景物，精確而有創意。前景是強烈的明與暗，橙色與藍紫色。背景顏色則變灰變淺，遠處的輪廓逐漸消失。

4

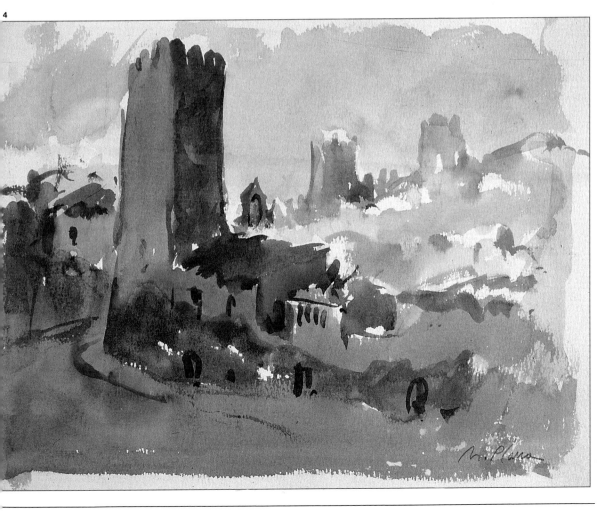

出外寫生的時候，要多看多觀察，打開心胸、睜大眼睛接受各種感覺。每個都市、每個小鎮都有太多景物、太多變化，也許最好靜靜開始，心裏先有腹案，想好自己想畫什麼主題。要決定的事情太多了，在尋找構圖、顏色的時候，最好從速寫開始著手。停下來想一下，畫下簡單的筆記，這樣做很有用，因為筆記可以做回家以後的參考，或是下次再回到戶外時，你已經有比較清楚的概念，也解決了一部分問題。

這一章是綜合，也是簡介，說是綜合，因為在本章我們嘗試歸納出畫都市景觀的原則，說是簡介，因為在本章碰到的問題，稍後一章會再提出來。

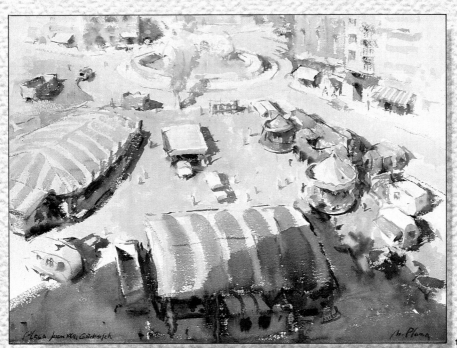

普 拉 拿 的 作 品

第一印象

繪畫不是重現實景，何況即使想百分之百重現實景也不可能做得到。繪畫是一種創作，表達個人的觀點，透過所畫的主題來表現概念。更具體地說，繪畫就是詮釋，詮釋可以是發明、加上東西、刪掉東西、擴大或縮小……完全看主題而定。

在後面的討論中，大家要記住著色速寫是非常管用的。前面已說過，不透明水彩的速寫能夠奠定技法基礎，我們用顏色做筆記，記下對主題的最初印象，也就是直覺。著色筆記的顏色不用多，但是要能簡要表現出你想表現的畫面。有時著色筆記只有一個主題，也許是天空、街道、一棵樹、一扇窗，不論是什麼，一定是個摘要，沒有太多細節。色彩要能掌握整體的感覺。

先從速寫開始，畫出構圖的輪廓，主題基本的結構。

—— 用最大的對比，不必畫陰影。

—— 只用幾個顏色明確表現出調和或對比。

圖125. （前頁）普拉拿，《卡特德菲市集》(*The Fair, Castell-defels*)。

圖126. 普拉拿，《瓦拉多利，甘布朗地速寫》(*Sketch of Campogrande, Valladolid*)。這幅市區公園的速寫，畫出樹木和背景顏色的明暗對比。

圖127. 普拉拿，《拉岡納大教堂》(*T Cathedral, Tarragon*)

圖128. 普拉拿，《尼斯，小廣場》(*L Piazzetta, Venice*)。幅威尼斯速寫，表出色彩的質感和明的光線。

126

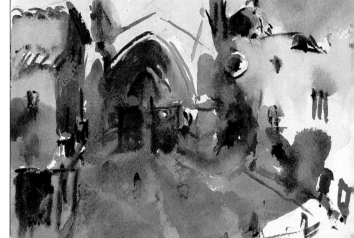

127

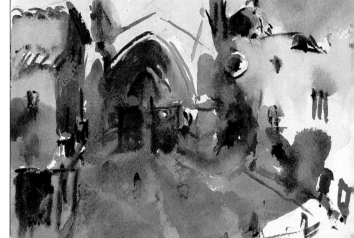

128

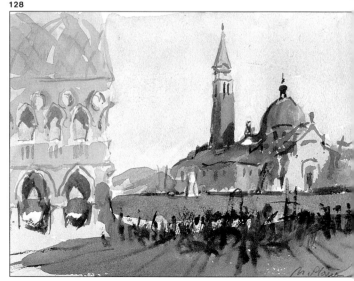

畫水彩的時候，不要忘記你的速寫，這樣才能跳出「實景的專橫」。(其內說過，指的是實際作畫對象的影響力，使我們「分心」，也可能迫使我們失去觀察的重點而迷失在無關緊要的細節中。) 要多畫速寫，因為速寫好玩又有用。

普拉拿畫很多速寫，有不到4×6英寸(10.2×15.2公分)的小品，只用三、四個顏色(圖130)，也有複雜的速寫，畫出建築物、明暗、調和與對比。有的速寫甚至是12×16英寸(30.5×40.6公分)或更大的畫幅(圖126、127和130)。

仔細觀察這些速寫範例，可以幫助你掌握速寫的基本概念。普拉拿儘可能畫下他最初的印象，表現他的個人觀感。他的速寫多半都很成功，但也不是每一次都成功，有時候他也會覺得被眼前的主題所主宰。如果他發現速寫不符合期望，也會立刻再重畫一張。

我們要討論他的主題、構圖和觀念，看他如何畫都市景觀。這些討論能夠帶領我們進入他的繪畫過程，更了解我們前面所提出的繪畫概念。

圖129. 普拉拿,《威尼斯運河》(Venice Canal)。另一幅威尼斯速寫，我認為這是他最好的速寫之一，因為用色富有創意，筆觸有力，構圖幾近抽象。

圖130. 普拉拿,《自由》(El Forcall)。這是普拉拿在車上很快完成的速寫，只用三個顏色在一小張紙上畫出主題。

圖131. 普拉拿,《卡斯特隆，摩瑞拉納街景》(Street in Morellana, Castellón)。

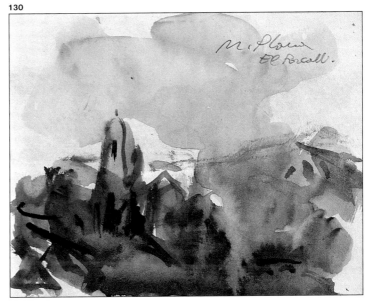

130

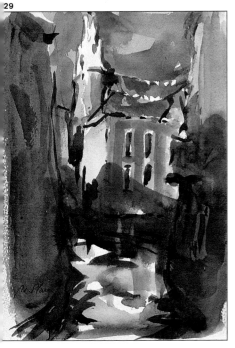

29

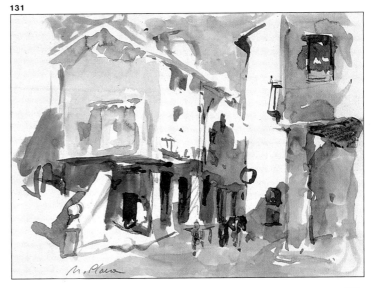

131

選擇與決定主題

用水彩畫都市景觀，要從哪裏開始？什麼時候開始？也許你正在想著這些問題。這些對任何畫家都是最根本的，我們就以普拉拿為例來做說明。雖然我們只討論普拉拿作畫的過程，不過希望從這些細節你能學到一些建議，將來應用在自己的創作中。

想到都市景觀，甚至只是抽象的概念，立刻會浮現各種不同的主題，因為都市景觀包括的景物太多了，要選擇特定的主題並不是那麼容易，而且因人而異。

普拉拿畫過各種都市景觀，本書所選的例子都是風景畫，各位仔細看看，有都市景觀，也有鄉間景色，有的加上人物，

初學作畫應該多多觀摩佳作，不論是過去或現代的作品。我們要考慮怎樣的取景位置比較適當，怎樣表達自己的概念，怎樣說出心中想說的東西。剛開始可以從簡單的主題著手，例如圖134中一條街上的商店。普拉拿取景的位置在對面的陽臺上，他逐一畫出街上看到的景物：樹木、行人、店門和遮篷，構圖簡單，以水平線條表現遠近的距離。

圖132. 普拉拿，《露天咖啡座》(*Terraza de un bar*)。市區行人徒步區的露天咖啡座，並不是容易處理的主題，普拉拿用藍色來表現陰影。

圖133. 普拉拿，《人群》(*Crowds*)。一項慶祝活動，有人跳舞，有人遊行；廣場的背景氣氛，是這幅速寫的主題。

圖134. 普拉拿，《提拉撒大街》(*La Rambla Terrassa*)。這幅畫的主題這麼單純，令人難以想像普拉拿竟能將其充份地表現出藝術性和繪畫的趣味。

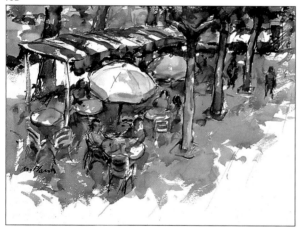

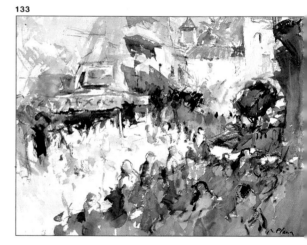

有的沒有；有些是城市的全景，畫出主要的地標，例如臺地上的建築、樹蔭下的酒吧、廣場上的紀念碑、街上的商店。另外有些作品是地方色彩或工業主題，例如火車站、冒煙的工廠。當然選擇主題不只是決定一個整體的題材而已，還必須決定畫面上究竟要畫些什麼內容，用什麼角度。我們一定要知道自己感興趣的是什麼，是人物還是色彩？是市區全景的壯觀，還是街道延伸的距離感？

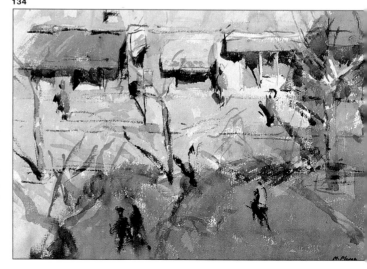

另外一個容易的主題是從人行道上畫街景，街道一邊在陰影中，另一邊照耀在陽光下。適當的主題最好構圖明確、接近幾何圖形但不單調、明暗對比強烈、透視單純但又不會太過明顯，同時顏色調和生動。嘗試過簡單的主題之後，再試試熱鬧擁擠的街景，加上坐著或行走的人。再接下來，找個高樓屋頂往下看，把四方的景物畫下來。也許你只會看到其他的屋頂，或是非常複雜的畫面，太多的街道、車輛各有不同的透視角度。旅行時，把所見的地方速寫下來，畫出每個環境的差異和特色，注意看各地的光線有什麼不同、以及色彩如何變化。看到有趣的主題，如果能速寫下來，然後畫成水彩，對景物會看得更深入仔細。這一部分是因為你花了時間去觀察，一部分也因為你必須把主題呈現在畫面

取景時可以用黑紙板剪下兩個直角放在眼前，就像個窗框一樣，來幫助你決定構圖。

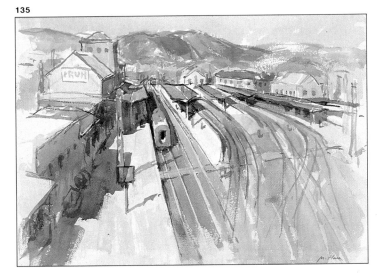

圖135. 普拉拿，《伊倫火車站》(The Station, Irún)。這是現代都市的景觀，普拉拿用有力的透視線條，也就是鐵軌的排列，以及色彩的統一，表現出火車站的感覺。

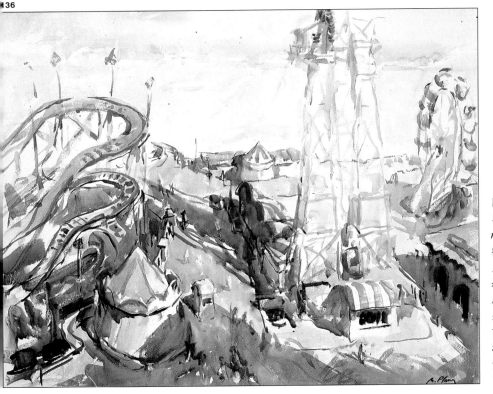

圖136. 普拉拿，《遊樂場》(The Amusement Park)。普拉拿喜歡用創新和不同的角度來詮釋傳統的主題，一個做法是從高處俯瞰，另一個做法是選擇一些別人不常畫的主題，例如遊樂場。我們可以看到，背景中的都市都融入了天空。

構圖、光線、色彩

假設你已經選好主題,帶著畫板或畫架、畫紙、顏料和畫筆走到街上,準備開始畫了。開始畫什麼? 從哪裏開始? 面前的主題不是只有一個,而是許多複雜的內容。你可以畫其中一小部分也可以畫全景,畫板可以放在左邊或右邊。

試著從不同的角度畫幾幅不同的版本,選擇不同的景點,用鉛筆或水彩描繪,換句話說,就是速寫。

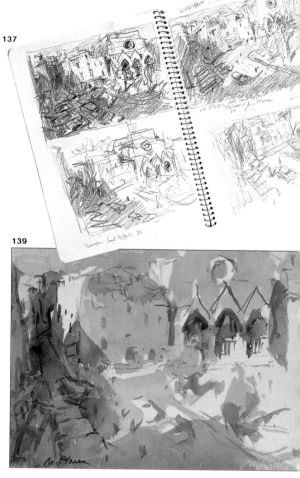

137

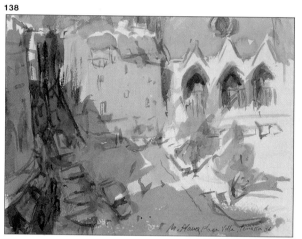

138

139

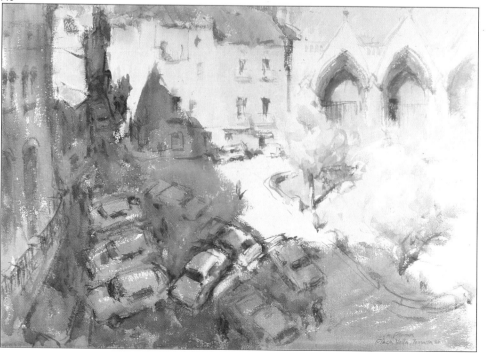

140

圖137至140. 普拉拿,速寫、局部習作和最後的成品《提拉撒,維亞廣場》(Plaza Vella, Terrassa)。抱歉照片太小了,不過重要的是看看普拉拿如何從幾幅速寫中決定主題、構圖和顏色。

圖 141 和 142. 普拉拿,《法西特馬卡車站局部習作》(Two Studies of the Marcá Station, Falcet)。普拉拿以同一個主題在早上和下午各畫一幅,這樣不但使他必須改變色調(冷色和暖色),構圖也必須改變,因為陰影會改變形狀。

普拉拿圖 140 的作品,就是這樣完成的。他畫了四幅速寫(圖137)之後才決定構圖和取景。後來他又畫了兩幅水彩速寫,選擇不同的顏色和色調:粉紅、泥土色、赭色、幾筆藍色的筆觸(圖138和139),更明確地表現他的主題。最後他完成的作品(圖140)贏得一項水彩比賽。

簡單的說,速寫能夠幫助你做決定。要利用顏色和明暗的對比,避免畫面的單調;必要時要用透視法表現第三度空間。同一個主題,可以在一天不同的時段多畫幾幅速寫,因為太陽移動會改變陰影和顏色(圖141和142)。

普拉拿畫水彩,幾乎從沒有不做準備的,他一定先畫速寫,以了解主題、找出他最感興趣的重點。這裏你可以看到幾幅他的作品。

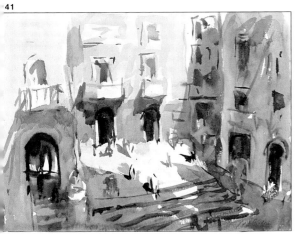
41

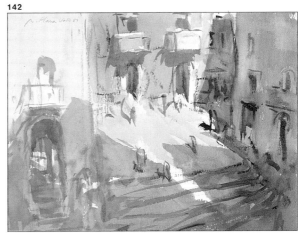
142

圖 143 和 144. 普拉拿,《塔拉岡納瓦士廣場局部習作》(Two Studies of a Plaza in Valls, Tarragona)。這兩幅同一主題的局部習作,可以看出普拉拿一致的畫風,他的觀點幾乎都一樣,只有色調和取景有所改變。

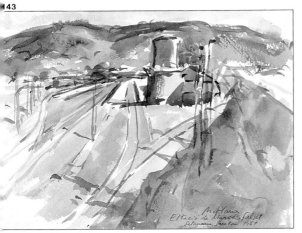
143

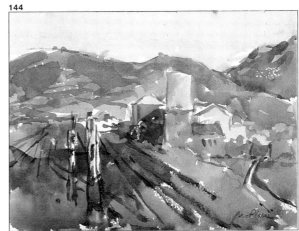
144

作畫的過程非常複雜, 不過時間不一定很長, 尤其是畫水彩的時候。然而普拉拿在動手畫最後的作品以前, 一定做好充分的準備。對於都市景觀水彩畫法, 你已經有相當的認識, 如果你還沒有開始, 也該動手拿起畫筆了。

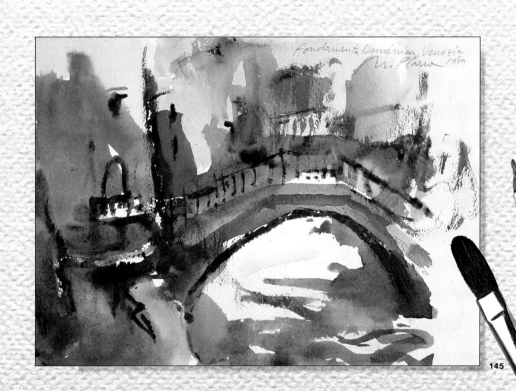

Fondamenta Dominica Venezia
M. Plano 1989

都市景觀水彩畫法

主題：街景

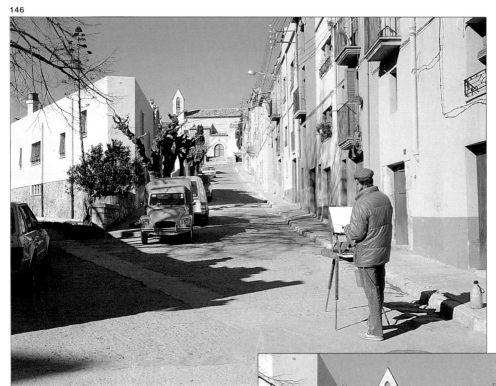

圖145. （前頁）普拉拿,《威尼斯, 加隆尼卡》(*La Canonica, Venice*), 速寫。

圖146. 照片中我們可以看到普拉拿想畫的主題：街道伴隨著樹木和車輛向後延伸。注意一下畫架所放的位置, 離主題的距離。現在普拉拿必須決定要畫哪些內容, 所以他先畫了一幅鉛筆速寫。

首先我們和普拉拿一起面對一幅簡單的街景。畫家對這個主題有什麼感覺？我們站在街上, 靠近右邊的人行道, 圖146是實景的照片, 街道兩旁都有房子, 盡頭是一間教堂,左邊人行道上有幾棵樹, 陽光正照在右邊的牆面上。從照片中可以看到普拉拿取景的距離和範圍（圖147）。我們可以利用兩個黑紙板的直角, 看到一樣的景物。不過普拉拿並沒有把所見的景物一五一十地畫下來, 一開始他就略過一些東西,陰影也簡化了。換句話說, 他重新詮釋主題。

他用很舊的馬毛筆沾上紫紅色——就像深紅或紅色——開始在紙上作畫。理所當然的, 他用平行透視法表現景深, 消失點接近他所選擇的視點。

他說樹木垂直的線條愈遠愈短, 正好可以加強透視的效果。

圖147. 如照片所示, 普拉拿決定了構圖, 他要利用樹木的垂直線條來表現街道的透視。想像一下平行線（人行道、窗戶、屋頂）的消失點在什麼地方。請注意, 地平線是在教堂階梯的頂端。

從天空開始

148

普拉拿指出，現在只要用顏色大片塗滿整個畫面，做為色彩的基調，而許多部分顏色也不再做改變。這三、四筆大片色塊決定了色系，尤其是基本的明暗。他用群青色調水來畫天空（圖148），未乾以前再加上兩塊淺黃色表示雲朵（圖149）。

接著他用黃橙色調帶一點淡玫瑰紅的赭色畫亮的部分，也就是照到陽光的牆面和地面（圖149）。

在畫陰影以前，他把樹木重畫一次，用幾乎全乾的馬毛筆在畫紙上摩擦（圖150）。然後他用同一個顏色，赭色加上藍紫、藍色，稍微調稀後畫上陰影，不過樹幹部分要留出來。

也畫背景的時候，除了留出樹幹，也畫出不規則的樹枝線條，他表示這些沒有明確輪廓的空間，代表隨風吹動的樹枝，不需要細細地刻劃。

圖151. 最初的幾筆顏色幾乎完成了整個構圖，最重要的是表現出明與暗，他混合赭色、藍色及藍紫色畫出左邊牆面的陰影，樹幹部分則留白。

149

150

圖148. 普拉拿從最上面的天空開始畫，「以免塗到畫的其他部分」，用的是淡藍紫色。

圖149. 他用淺暖色系畫太陽照到的亮處，街道、牆面和教堂都有不同的色調變化，所用的畫筆是粗榛型筆。

圖150. 他用幾乎全乾的馬毛筆重畫樹木，利用摩擦、轉動來產生粗糙的質感。他並沒有畫出明確的樹幹輪廓，而是寫意地點到為止。

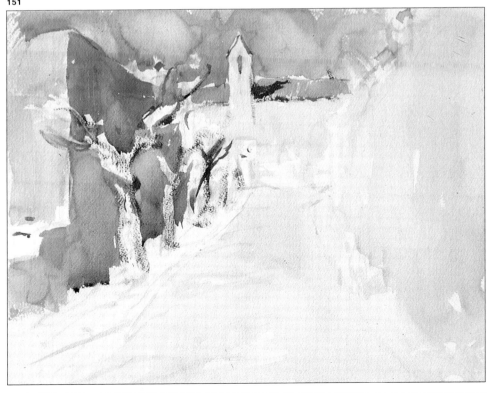
151

明暗與結構

詮釋就是要適度增、減，去除多餘的部分。普拉拿沒有畫車子，我們猜想這是因為這幅作品中樹木非常重要，而車子卻會擋住樹木。他用純藍紫色到赭色的變化，畫出樹木、強調明暗，還加上一些樹枝。然後他立刻用藍紫色調畫出陰影，有些影子還伸到對面牆上。

看普拉拿作畫是一大享受，看他如何握筆、沾滿顏料，然後任由顏料在畫紙上流動。他知道背景的教堂圍牆，應該跟右邊的房子一樣淺，甚至更淺。他說：「整個顏色都很統一。」「教堂畫得太前面了，顯得跟房子是同一個距離。」於是他在教堂圍牆加上薄薄一層很暗很淡的顏色，就解決了這個問題（圖153）。

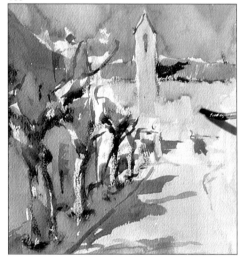

152

153

圖152. 他用藍紫色畫出路面的陰影、牆壁、樹木和階梯。這些陰影非常生動，看著普拉拿如何握筆、用色是一大享受，他用畫筆沾滿顏料，下筆自然。房子的陰影比較深，樹影則比較柔和。

圖153. 普拉拿知道背景的牆壁和教堂正面，看起來跟右邊的牆壁一樣淺，顏色連成一片，看不出教堂的輪廓，所以他又加上淡淡的暗色。

圖154. 明暗、距離和色調等基本問題都解決了。他又在樹幹上加上藍紫色到赭色等深淺不一的變化。

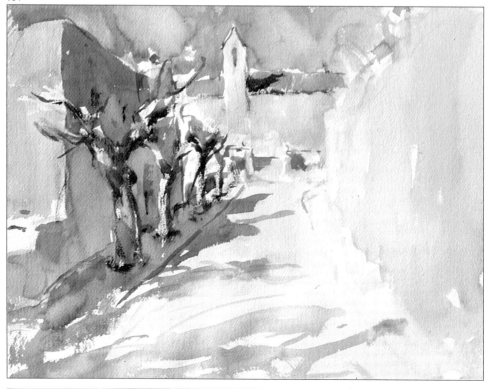

154

細節

普拉拿沿著右邊牆上的消失線，用相當濕的赭色畫上一些窗戶（圖155）。他選擇很深的暖色，與牆面形成強烈的對比。然後他加上一個人和影子，用的幾乎是同一個顏色，讓人和影子有整體感。最後在房子和教堂大門加強陰影，就大功告成了。是嗎？

普拉拿似乎不是完全滿意，他站在路中央，仔細看著面前的景物和他的速寫，最後他說：「太典型、太膽小、太學院了。」他決定重畫一張速寫。要忠實根據自己的感受和詮釋來捕捉一個主題，就必須這樣做。

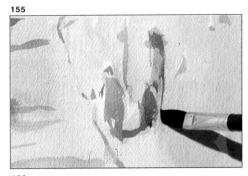

155

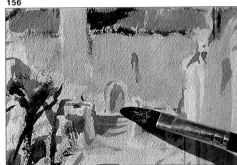

156

圖155. 他的人物、影子還有右邊牆上的一扇門，用的幾乎是同一個色調。

圖156. 他在背景的教堂上再加上一些陰影。

圖157. 普拉拿認為這幅速寫畫得太「學院」了，不是他的風格，不過整個畫法是正確的。

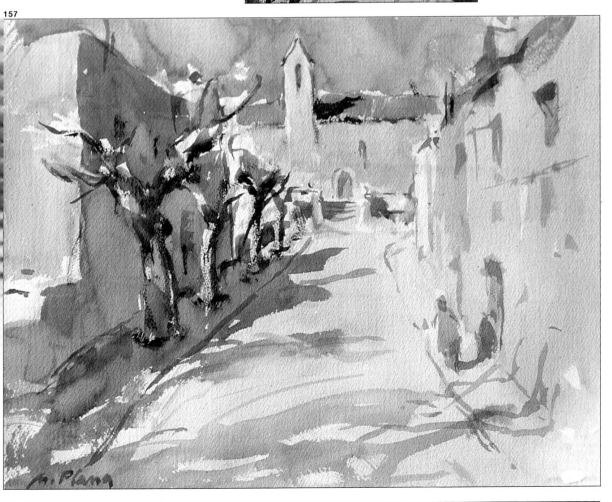

157

動感與對比

我們還沒反應過來，普拉拿已經換上新的畫紙開始畫天空了。他還是維持同樣的主題、同樣的構圖，不過這次用了更有力的藍紫色。他用馬毛筆在紙上畫出比較圓的線條，筆觸堅定有力。透視的

效果加強了，使畫面帶有表現主義的味道。天空的藍紫色比先前明亮，然後立刻用橙色的濕筆畫出雲朵。他用明確的色調畫出教堂，屋頂比圍牆深。這回他先用暗色來畫大片的陰影，留出樹幹和樹枝，不過同樣的顏色也出現在樹幹裏面。

從一開始他就把亮的部分連成一片，現在他在調色板上調出很稀的黃橙色，沾滿畫筆，畫在整片明亮的地方，蓋過已乾的紫色素描線條。當然素描線條仍然看得見，成為物體的輪廓。

然後他等所有的顏色都乾了以後，用深藍紫加靛藍，再加一點赭色，畫出街上的陰影。由於太陽已經下山，所以影子拉得很長。

他把陰影的顏色，重疊在樹木和左邊牆壁的暖藍紫色上。如果貼近了看，會看到一些紙面的留白，和乾筆擦出來的亂七八糟的部分。可是退後一步，就可以看出陰影中的樹木，線條非常簡單。作品到這裏就完成了，但是整個畫面——陰影、樹木、天空——都有一種活潑、驚人的動感，而普拉拿總共只上了四次顏色，加上留白和專業處理明暗的技巧。

162

160

161

圖158至161. 在這幅比較有力的作品中，普拉拿用藍色和藍紫色乾筆勾出線條，然後迅速加上橙色、赭色、藍紫色和藍色，快得我們都來不及拍下他作畫的過程。

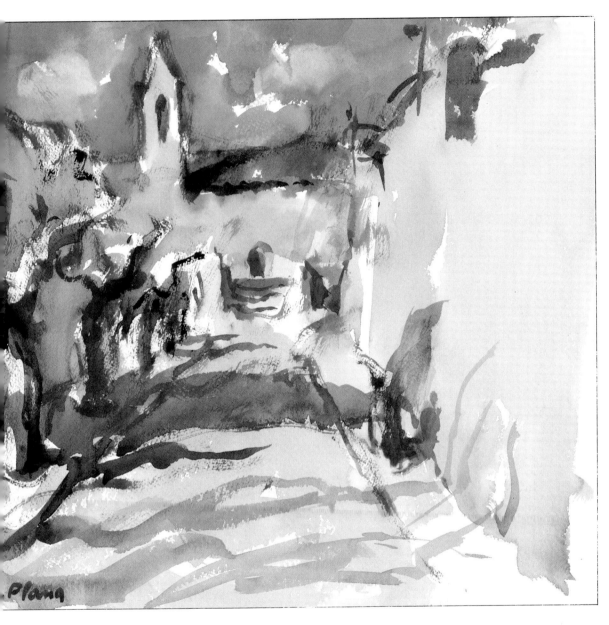

普拉拿告訴我，一個主題畫第二次、第三次的時候，「因為已經畫過素描、畫過水彩，對主題更清楚了，知道什麼是最重要的，基本的光線對比在哪裏，什麼地方必須留白。知道什麼是必需的，什麼是多餘的，而且也比較清楚自己要怎樣表達。因此我認為今天的示範很有教育價值，因為真的說明了畫家處理主題的過程。」

圖162. 普拉拿對第二幅速寫比較滿意，覺得比較有他個人的風格。他在色彩上的些微改變，反映出他獨特的觀點。

構圖；素描的明暗表現

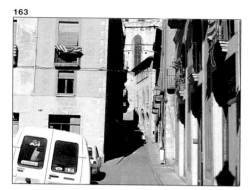

我們看過普拉拿用平行透視法處理的兩幅街景主題，現在來看比較複雜的主題。同樣是街景，卻可以用各種不同的方式表現。

這是從廣場上看到的一條街，盡頭有些階梯通到大教堂（圖163）。普拉拿畫了一幅水彩速寫，決定取景和構圖。最重要的一點是，他根據實景的明暗，畫成對角線的構圖。圖164的構圖習作值得注意的地方，是他大大簡化了街上複雜的細節，只畫出一明一暗的主要色塊。接下來你也知道，就是不要忘記所畫的速寫。

普拉拿拿出畫紙，用夾子固定在畫板上，開始在乾紙面作畫。他繼續用速寫上的調和色調，用黃色和很淺的赭色，加上幾筆簡單的線條勾出主題的比例。然後他換一支較粗的筆，把整個亮處塗上黃色和橙黃。接著他用細毛的細筆混合赭色和藍紫色，在濕畫面上畫出房子的一些細部。這時普拉拿突然想起他的速寫，又回頭沾濕粗筆，用赭色大筆畫出陰影的部分。

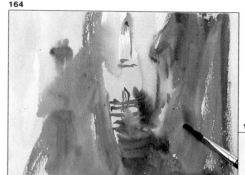

圖163. 這張照片是在普拉拿完成作品之後幾個小時才拍的，所以影子與他所畫的不同。

圖164. 普拉拿五分鐘就畫出主題的基本內容，用黃色和焦黃色把畫面分為兩部分。

圖165. 首先他畫上很淺的黃色，再用粗筆畫上黃色和橙色。

圖166. 接著他用深鎘黃畫出陰影中的顏色，然後用馬毛筆沾滿赭色加藍紫色，加強一些線條。

圖167. 普拉拿用粗筆把陰影部分畫成赭色，在畫面未乾以前畫出屋頂和陽臺，還是用赭色調，不過有的地方加點紅色，有的加點黃褐色，讓顏色富有變化。

圖168. 他用很細的筆沾上少許赭色和藍紫色，在濕畫面上勾出一些細節。

圖169. 普拉拿用四個顏色來表現階梯的陰影，畫完右邊的陰影部分。到目前他主要只畫右半邊，左邊幾乎都沒動。畫水彩有時要趁畫面沒乾以前先完成一部分。

他也在房子未乾的畫面上，畫出陰影中的屋頂和陽臺，兩邊的赭色互相調和，但是深淺有些不同。然後他在背景的黃色中畫出階梯的陰影線條。房子的陰影和深色水平線條，與階梯的暗色相烘托。

168

167

169

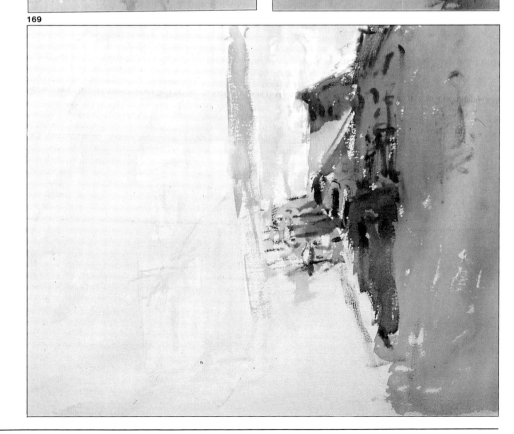

重疊、刮畫、加強層次

170

171

普拉拿決定把這個地方加強一下，因為陰影的部分層次似乎不見了。他用更藍紫的深色重疊在房子原先的陰影上，然後用同一個顏色調乾一點，畫出整個街面，只留下幾個人物和背景和一部分的階梯——也就是畫面中唯一充滿陽光的地方。

普拉拿總是讓顏色充分表現，不會著重窗戶、屋簷、飛簷等等的明確輪廓。接著他開始畫左半邊，在黃色上面再畫一層赭色。

圖170. 普拉拿回到右邊的陰影部分，加強其中的細節，但不影響整體畫面，用的是紫色調。

圖171. 他加強背景牆面的色調，只有大窗戶保留原本的顏色，現在牆壁顯得更明亮了。

圖172. 顏色沒乾以前，刮掉顏料，露出畫紙的白色來表現陽臺的欄杆。

172

圖173. 他用純赭色，一種土紅色，調稀，畫出左邊牆壁的陰影，顏色幾乎是擦上去的。然後他再畫出路面，用深色畫，只留下幾個點和一部分的階梯。

173

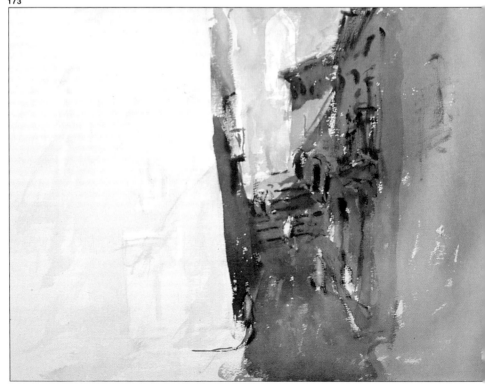

實景的危險

也用細筆畫出背景的哥德式圓拱窗，然後用粗的深赭色的筆觸畫出街道左邊的三角形陰影。這時候他才發現，實景使他忘記了最初的計畫。普拉拿說：「背景的大窗戶我畫得太仔細了，結果顯得太近，跟背景不協調。」

他說他被眼前看到的實景吸引，忘記了整體的畫面。作畫的時候一定要注意！

圖174. 這裏普拉拿用淡色畫出正面的牆壁，只留下一些方形窗戶。

圖175. 他用藍紫色細筆勾出背景大窗戶的邊緣和影子。

圖176. 最後他再加上一些赭色，完成整個作品，完全符合他最初的速寫所設計的畫面。

圖177. 普拉拿堅持畫家對景物要有自己的詮釋。有時候我們會掉進陷阱，太專注於畫出實際的細節，結果忘了畫面的整體效果。這幅作品背景的大窗戶就是這種情形。

74

175

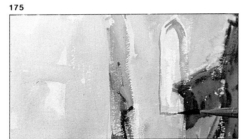

176

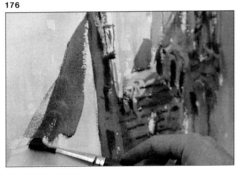

177

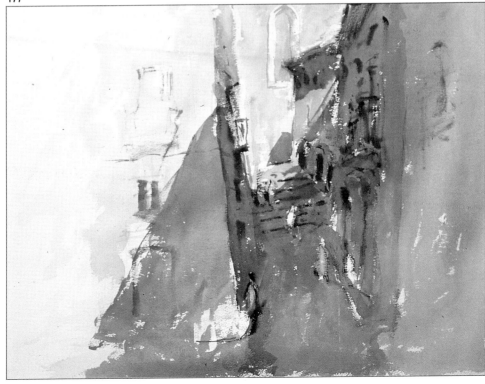

最後階段

這幅作品的過程，是都市景觀水彩畫藝術完整的練習，事實上這個景並不複雜，可以看成是一條明暗對比非常清楚的街道。這也讓我們了解到，即使是看起來很簡單的主題，也要隨時注意畫紙上到底在畫什麼，甚至要比實際看到的景物更注意，因為實景反而會混淆我們。

普拉拿現在畫出左邊正面牆壁上的細

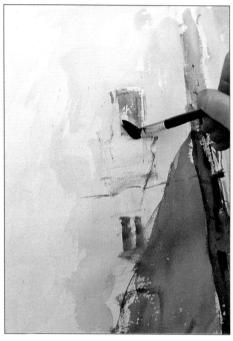

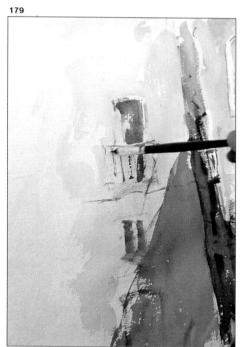

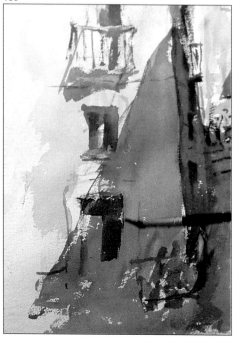

節，因為這面牆距離最近，所以細節要交待出來，不若遠處的模糊。這個部分他畫得很仔細，一層顏色乾了再疊上一層，畫筆要洗乾淨再調更深的顏色。陽臺的欄杆他是用擦筆，免得造成太強烈的對比。然後他用藍色調加強陰影的層次，也加深街上的一扇門處的陰影，讓它跟陰影中的牆面統一。他畫出一條線代表人行道的邊石，再用已經用過的顏色畫上幾個人。整個構圖明確有力，強

圖178至180. 普拉拿
畫出左半邊的門窗、
以深和淺的黃褐色塗
在前一個色調上來加
強陰影，再用細筆畫
出幾個人，完成了整
個作品。

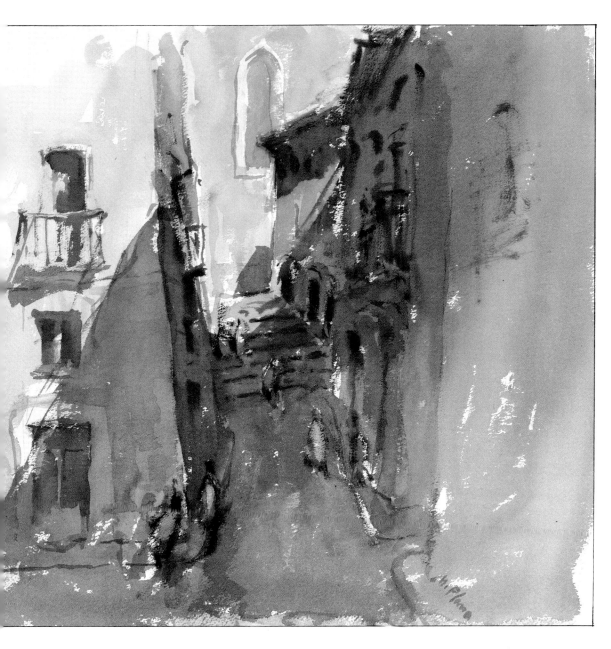

圖181. 他等顏色乾了以後，一層一層慢慢重疊上去。不過有些地方他是畫在濕的畫面上，尤其是房子的部分。

烈的明暗對比使畫面顯得更突出——只有背景的大窗戶是個敗筆。

我們看到普拉拿運用傳統的水彩畫法，在乾的畫紙上作畫，而不是把畫紙弄濕。不過在一些陰影部分，他不希望輪廓太明顯的時候，也會在顏料沒乾以前作畫。

另外也請注意他色彩的調和，永遠都是優雅、細致而自然。因為黃、藍紫兩色互補的關係，很多顏色看起來比較暗。

全景：遠近大小

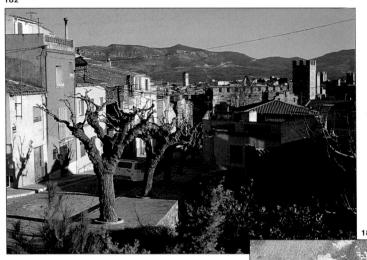

182

色，勾出遠山的輪廓，他把線條畫在濕畫面上，讓線條非常模糊，以表示距離感。接著他用簡單的筆觸畫出遠山，用橙色代表向陽面，藍紫色表示陰影面，他還是讓兩個顏色混合，不過也用擦筆留出一些白色，表示山坡上照到陽光的亮處。他繼續塗滿橙色，一直接到建築物的輪廓線。

這幅作品是一月份的一個晴天畫的，時間是午餐過後，不過我們的時間很有限，因為下午很短，太陽很快會下山，光線就會由橙轉紅。由圖182的照片就可以看出光線的變化。

普拉拿站在街道高處往下看，他的主題大致就是照片的內容，包括小鎮全景、遠山、街上只剩枝椏的樹木、一段舊城牆以及教堂的鐘樓。普拉拿特別要我指出，這條街就是他先前畫速寫的同一個地方（第88至93頁），只是從相反的方向看。他說：「真的，不必做什麼移動就可以找到新的主題，有時候只需要把畫架轉個方向就夠了。」 普拉拿直接用馬毛筆打草稿，用的是藍紫色。他一邊畫，一邊估算遠近大小，修正大範圍的比例，一邊是天空，另一邊是遠山和街道兩旁的房子。有時他會停下畫筆看著主題，看看各部分的關係，然後再繼續。畫了一會兒之後，他開始畫上天空的顏色，他的天空一向是畫在乾紙上。他用粗筆沾滿群青和鎘橙色，讓兩個顏色互相混合。不過他很小心留出遠山的範圍，然後在天空沒乾以前，用馬毛筆沾上藍紫

183

184

185

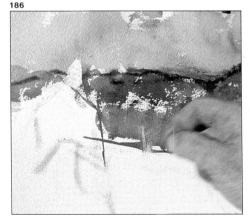

186

圖182. 普拉拿準備要畫照片中的主題，用懷特曼畫紙。那是個冬天下午，樹葉都掉了，太陽很早就下山，光線是暖色調。

圖183至186. 請依循內文描述的繪畫步驟。

他用畫筆勾出房子明確的邊緣，在橙色背景沒乾以前刮出煙囪的位置，以及一些淺色的垂直線條。

圖187和188. 他從最上面的天空開始往下畫，天空和山坡都用橙、紅和藍、藍紫兩個對比色系，建築物的部分先留出來。

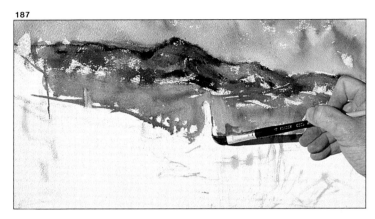

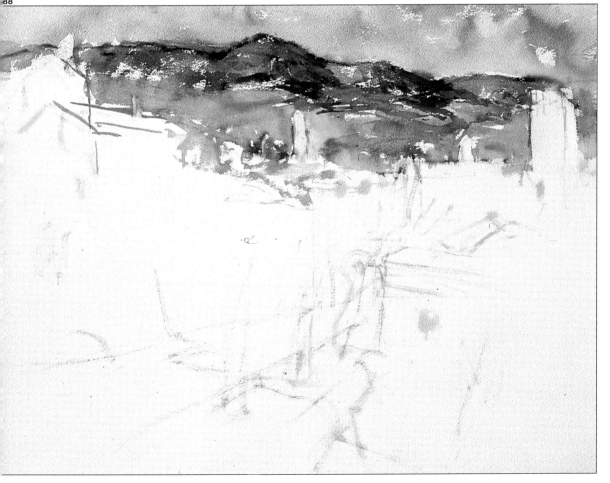

邊描邊畫

普拉拿用山坡的橙色塗滿所有建築物的部分，不過顏色比較稀、比較淡，稍後再畫出一棟一棟的房子。樹幹部分則是留出一些白色。

在橙色沒乾以前，他用深赭色畫出一些較暗的地方，例如城牆上的瞭望臺，然後立刻用指甲刮出樹枝的形狀。接著他用純藍紫色加在赭色上面，留出樹枝的部分。幾乎是湊巧，他只用簡單的四筆就畫出背景建築物的陰影部分。

這時候太陽已經下山了，天色暗下來，普拉拿只好第二天再繼續。

各位注意看，第二天畫的顏色顯得深得多，暖色效果更明顯，圖194是第二天中午過後畫的，跟前一天做比較就會看出差別。

圖189. 普拉拿先用橙色塗滿整個範圍，然後立刻加強陽光最強的部分。

圖190. 接著他用范戴克紅(Van Dyck red)和純赭色畫出一些暗的地方，表示屋頂和牆壁。

圖191. 在沒乾的赭色上用指甲刮出樹枝的線條。

圖192. 他一邊畫出陰影，一邊勾出房子的輪廓。用顏色分出明暗，主題就呈現出來了。

圖193. 他繼續邊描邊畫，樹木的輪廓完成了，然後加上後面的藍紫色樹影，同時留出一些白色。樹幹他加上一點赭色和藍紫色，然後用赭色加靛藍，強調樹枝的線條和一些陰影。

189
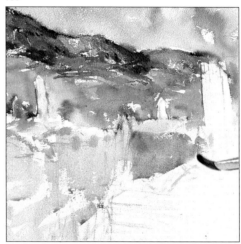

190
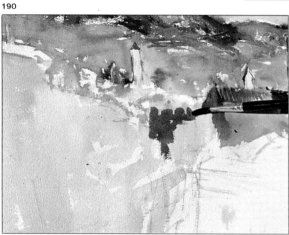

191
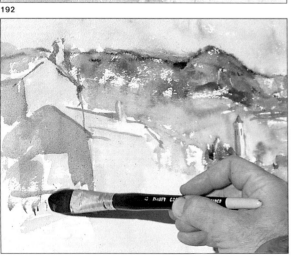

192

193
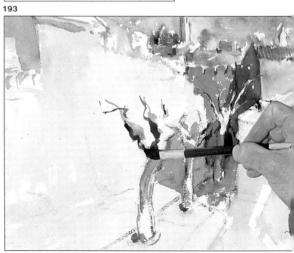

圖194. 他繼續著色，畫上陰影後房子開始成形。

圖195. 這幅水彩變得非常有意思，各位注意看普拉拿從上往下一點一點「擠」出更多的對比，背景的建築物陰影是藍色，比較柔和，前景的房子則有自己的顏色，只有一部分比較深。

第二天我們在相同時間回到同一個地點，普拉拿繼續勾描線條，同時著色和構圖。他仔細畫出陰影的位置，立刻呈現出明暗效果，突然間房子外形都出現了，不過還沒有細節。

他利用同樣的技巧，用了兩個顏色和畫

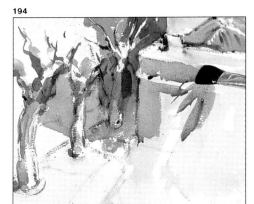

194

紙的留白畫出樹木，同時用指甲刮掉多餘的顏色。然後他用薄薄的顏色畫出右下角的房子，原先的底色仍然看得見。他畫得很快，好接著畫房子和樹木投在街上的影子。他算過每個影子的大小比例，也注意到影子的位置和顏色，背景的影子比較淺比較淡,前景的影子則比較深，對比也比較明顯。突然間，每個景物的位置距離都出來了，畫面也有了深度。

95

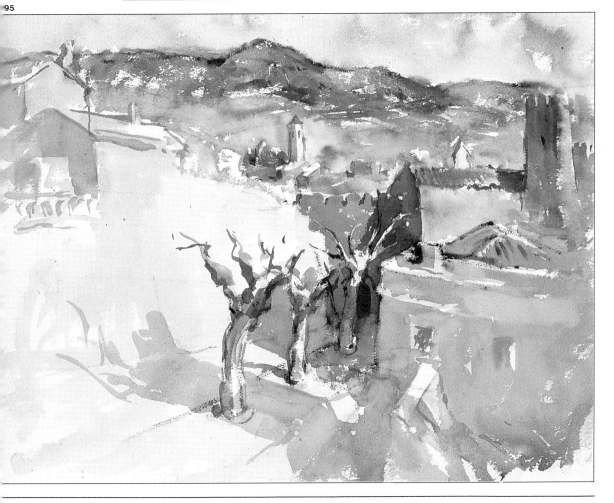

明亮的暖色調

午後的霞光愈來愈明顯，太陽快要下山了。不過這時候普拉拿的畫已經接近完成，所以沒有問題。照片中所拍攝的作畫過程，顏色一定也有改變，不過沒關係，各位已經很熟悉普拉拿的調和色調，知道他怎樣並用乾式和濕式畫法，從淺色調開始先畫，逐漸建立起主題，而他的形狀主要是藉著正確的明暗法、強烈的對比和中間的灰色調來呈現。

普拉拿現在開始做最後的修飾，一些太深的地方，例如背景的小鐘樓，他用濕筆把顏色洗掉一點（圖198）。右下角的房子他把窗戶加強，路面和左邊的牆壁也加上幾筆深色，左邊的窗戶則再加上一層橙色。

很小，我還是把它提出來。在這幅作品中，我覺得這個錯誤不是太重要，因為整幅畫的重點是形狀的表現，遠山和建築物的輪廓。我特別把它提出來，是要強調先前同樣的問題，就是我們如果太專注在主題上，就看不到整個畫面了。」

196

200

197

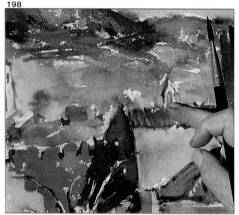
198

他在背景加上紅色和橙色，更強調黃昏的光線。他說這樣可以說是用暖色讓畫面「亮起來」。 甚至深色部分也傾向暖色調，不過當然沒有其他顏色那麼溫暖。談到明暗的問題，普拉拿指出山頭上的陰影和房子的陰影顏色不同，這一點我卻沒注意到。普拉拿說：「這裏我畫得不對。因為山上的陰影是一開始的時候畫的，光線還比較亮，而房子之間的陰影比較深，因為是後來才畫的。雖然差別

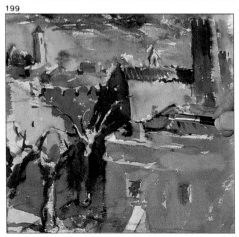
199

圖196至199. 在作品的最後階段，普拉拿利用西斜的夕陽餘暉加強一些細節，修飾一部分色調，同時讓一些形狀更突出。

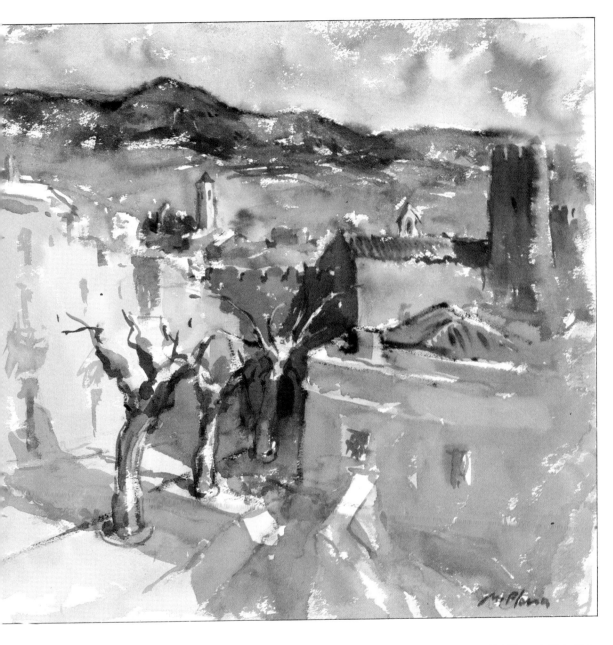

圖200. 這幅水彩是
分兩天畫完的，構圖
完整、不同的層次交
錯重疊，普拉拿用色
調豐富的暖色調統一
整個畫面。

室內作畫

今天普拉拿要在畫室裏作畫，依據他先前畫的兩幅速寫來畫成水彩，主題是大城市的俯瞰景象。

他先算出大範圍的比例，勾出線條，特別強調陰影的部分。他用很淡的赭色塗滿整張畫紙，隨意留出一些白色。在建築物上方他畫出一個類似牆面的三角形，然後再加上比較複雜的細節。

圖201至203. 普拉年依據兩幅速寫來畫這個主題。圖203是這幅作品的第一階段，他用黃赭色馬毛筆勾上草稿線條。

201

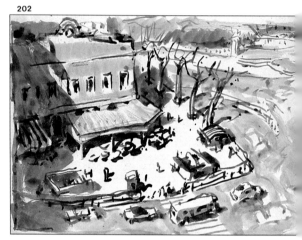
202

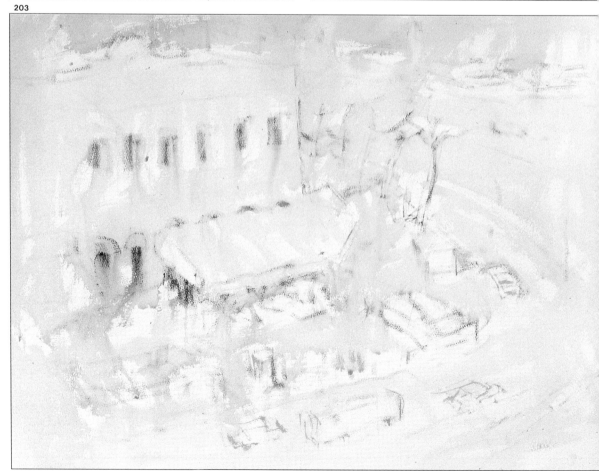
203

最亮與最暗

接著他在畫面的主題，也就是前景的一
間著名酒吧，疊上一層暗橙色，在畫面
未乾之前加上藍紫色和一點點群青，來
帶出牆上微妙的色調。

然後他畫出酒吧屋頂上方的藍紫色和赭
色，凸顯建築物的輪廓。

下一步他以赭色為主，加上一點藍紫色
和靛藍，用最粗的筆沾滿顏料，幾乎沒
有調水直接畫出左邊的大片陰影，蓋住
原先的淺色。這片陰影龐大且有力，從
牆面一直延伸到人行道和街道上。

204

圖204. 接著畫出最
暗的部分，把整個畫
面分成明暗兩半。他
繼續修飾顏色的層
次，加強色調的變化，
並不是所有部分都畫
得一樣；他也讓一部
分底色顯現出來。

圖205. 第二階段我
們看到兩個主色。普
拉拿用赭色和藍色畫
出屋頂上方的部分，
使建築物的輪廓整個
凸顯出來，也區分出
背景和前景。

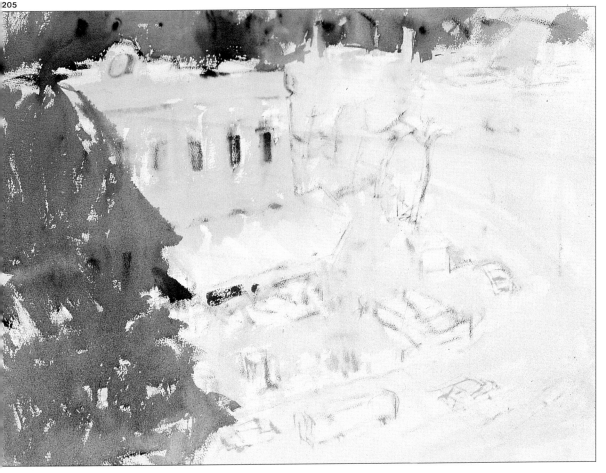

205

修飾最重要的陰影

現在普拉拿在調色板上混合帶綠的橙色、黃色、紅色和綠色，畫在整個建築物上，使建築物更有生命力。緊接著他又加上一層藍紫色，使顏色變暗一點，然後畫出窗戶和陰影中的拱門，必要的地方用指甲刮掉顏色，增加亮度。

接下來他再修飾主題的陰影部分，右邊的建築物影子比前景的陰影暗一點、冷一點。留白部分代表近乎透明、光禿禿的樹枝。然後他用靛藍加一點點藍綠色，畫出遮篷下面的暗處，留出白色小圓點代表酒吧的桌子。

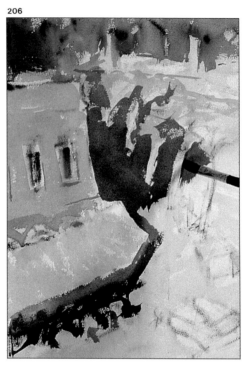

圖206. 普拉拿繼續畫陰影的部分，先加強最深的細節，也就是遮篷下面，事實上就是藉這塊陰影遮篷才凸顯出來。然後他畫出右上方的建築物影子。

圖207. 在第三階段注意看普拉拿的陰影都不一樣，他改變陰影的明暗深淺，看起來才不會混成一片。另外右邊的樹木和酒吧的圓桌，都是用留白的手法來呈現。他同時加強酒吧正面的顏色，分出牆壁和遮篷兩個平面。

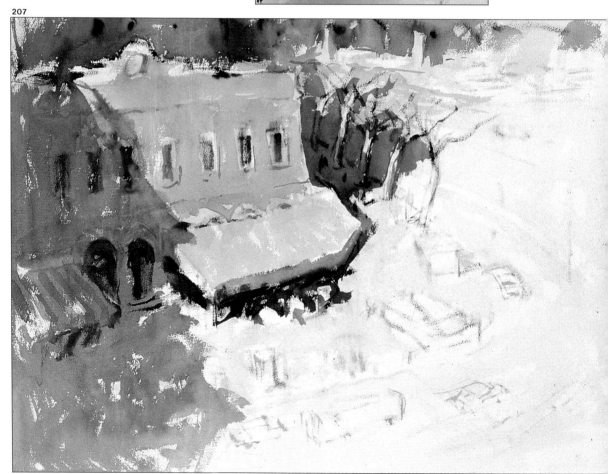

畫面活起來

普拉拿用混濁色勾畫遮篷的條紋，同時繼續在建築物正面疊上柔和的顏色，現在每個部分、每個陰影都有明暗對比，有獨特的顏色，景物的位置開始凸顯了。接著他調出非常淡的灰綠色，一種冷色和非常混濁的特質，塗滿整個人行道，而本來人行道一直是黃色的。對比之下建築物和遮篷顯得更亮，人行道上留白的部分也一樣。

然後，普拉拿像變魔術一樣，使整個畫面活起來，他用細筆的靛藍線條，勾畫出階梯、欄杆和人物。

208

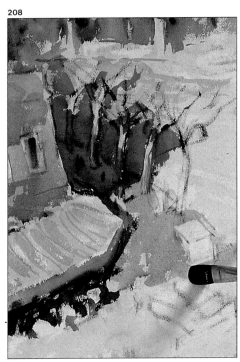

圖208. 普拉拿用混濁色，淡灰色來塗滿人行道，一方面留出必要的物體形狀。

圖209. 淡灰色烘托得建築物和遮篷更加明亮，人行道上的景物也顯得更突出。他表現這些景物的手法非常簡單，先留出白色，然後加深投影區的陰影。

209

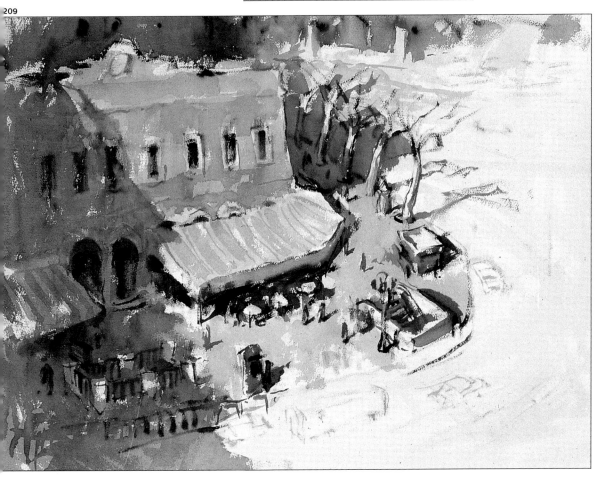

灰色調的調和

貓舌的松鼠毛筆可以畫出柔和渾圓的效果，普拉拿就用它來畫「都市家具」（公用電話、閱報欄、臺階）。 他的畫法是先畫一個物體的陰影部分，留出亮的地方，然後加上明暗兩部分的層次和細節，最後畫出物體投在路面和牆上的影子。普拉拿現在要畫整個右半邊的街道和地平線。他處理得很簡單，用淺藍紫色細筆勾畫出陰影，塗上陰影的顏色後，抽象的線條就變成具體的景物，例如最右上角的水平細線變成了臺階。

如果不要明顯的輪廓，就在顏色未乾以前作畫，例如遠處行駛中的車輛。

然後他畫出前景的車輛和公車，也是用之前所說的方法——先畫暗的部分。普拉拿讓陰影融入背景，產生一種擴散的動感。

210

圖210.　普拉拿用[⋯]毛筆畫出欄杆等細節。

圖211.　在未乾的畫面上，用橙色和近[⋯]黑色畫出車輛。

214

211

212

圖212.　然後用乾筆吸掉顏色，輪廓修得柔和一點，用吸掉的顏色來畫影子，公車的畫法也是一樣。

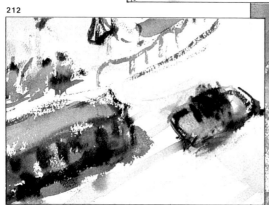

213

圖213.　他在路面塗上一層顏色，斑馬線部分則留白。然後在人行道上畫出一些抽象的圖案，從整個畫面來看，才知道是人物。

最後，普拉拿又加上幾個人和影子，遮蓋他覺得太亮的白色部分。

看完這幅優秀的作品，我們關於都市景觀水彩畫的討論也就到此結束。現在，該是你拿起畫筆，實際動手畫的時候了。

各位請記得，如果你需要靈感、參考資料，或者你碰到困難時，隨時可以回頭翻翻這本書，希望我們的討論對你有所幫助。

圖214. 普拉拿簡化了右邊背景的形狀，水平線條代表臺階，小小的垂直筆觸是石欄的空隙。汽車幾乎消失融入背景中。

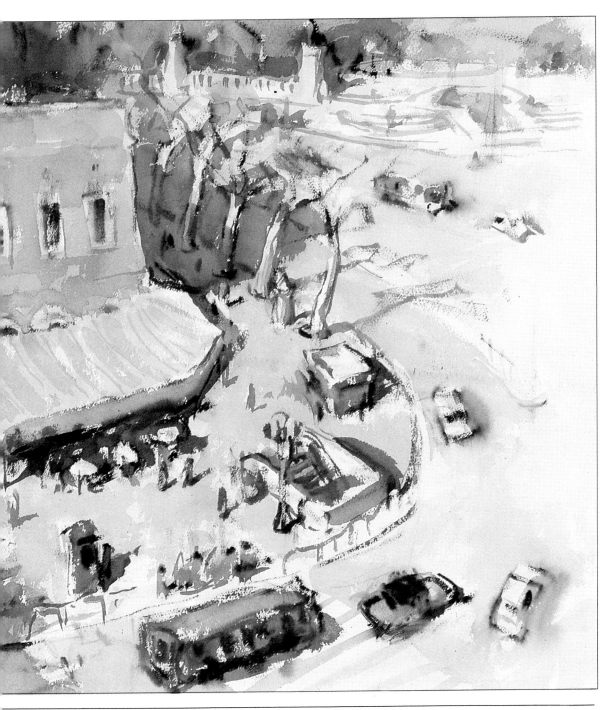

普羅藝術叢書

揮灑彩筆
不再是遙不可及的夢

畫藝百科系列

全球公認最好的一套藝術叢書
讓您經由實地操作
學會每一種作畫技巧
享受創作過程中的樂趣與成就感

油　　　畫	噴　　　畫
人　體　畫	水　彩　畫
肖　像　畫	風　景　畫
粉　彩　畫	海　景　畫
動　物　畫	靜　物　畫
人　體　解　剖	繪　畫　色　彩　學
色　鉛　筆	建　築　之　美
創　意　水　彩	畫　花　世　界
如　何　畫　素　描	繪　畫　入　門
光　與　影　的　祕　密	名　畫　臨　摹
素描的基礎與技法	壓　克　力　畫
——炭筆、赭紅色粉筆與色粉筆的三角習題	風　景　油　畫
選　擇　主　題	混　　　色
透　　　視	

普羅藝術叢書

畫藝大全系列

解答學畫過程中遇到的所有疑難

提供增進技法與表現力所需的

理論及實務知識

讓您的畫藝更上層樓

色　彩	構　　圖
油　畫	人體畫
素　描	水彩畫
透　視	肖像畫
噴　畫	粉彩畫

當代藝術精華

滄海叢刊‧美術類

理論‧創作‧賞析

與當代藝術家的對話　　　　　　　　　　　　　葉維廉 著

藝術的興味　　　　　　　　　　　　　　　　　吳道文 著

從白紙到白銀

　　——清末廣東書畫創作與收藏史　　　　莊　申 編著

根源之美　　　　　　　　　　　　　　莊　申　編著

扇子與中國文化　　　　　　　　　　　　莊　申　著

人體工學與安全　　　　　　　　　　　　劉其偉　著

水彩技巧與創作　　　　　　　　　　　　劉其偉　著

繪畫隨筆　　　　　　　　　　　　　　　陳景容　著

素描的技法　　　　　　　　　　　　　　陳景容　著

工藝材料　　　　　　　　　　　　　　　李鈞棫　著

立體造型基本設計　　　　　　　　　　　張長傑　著

裝飾工藝　　　　　　　　　　　　　　　張長傑　著

現代工藝概論　　　　　　　　　　　　　張長傑　著

藤竹工　　　　　　　　　　　　　　　　張長傑　著

石膏工藝　　　　　　　　　　　　　　　李鈞棫　著

色彩基礎　　　　　　　　　　　　　　　何耀宗　著

古典與象徵的界限

　　　　象徵主義畫家莫侯及其詩人寓意畫　李明明　著

當代藝術采風　　　　　　　　　　　　　王保雲　著

民俗畫集　　　　　　　　　　　　　　　吳廷標　著

畫壇師友錄　　　　　　　　　　　　　　黃苗子　著

清代玉器之美　　　　　　　　　　　　　宋小君　著

自說自畫　　　　　　　　　　　　　　　高木森　著

生活
也可以很藝術——

日本近代藝術史

施慧美 著

日本近代藝術融合多面卻又極富個性，

本書介紹涵蓋各類藝術領域，

書中並附有珍貴圖片百餘幅，

對想瞭解日本藝術的讀者來說，

是一部特別值得珍藏的好書。

國家圖書館出版品預行編目資料

建築之美／Parramón's Editorial Team著；
陳碧珠譯. －－初版. －－臺北市：
三民，民86
面； 公分. －－（畫藝百科）

譯自：Paisaje urbano a la Acuarela
ISBN 957－14－2605－9（精裝）

1.水彩畫

947.39 86005451

國際網路位址　http : // sanmin. com. tw

Ⓒ　建　築　之　美

著作人	Parramón's Editorial Team
譯　者	陳碧珠
校訂者	游昭晴
發行人	劉振強
著作財產權人	三民書局股份有限公司
	臺北市復興北路三八六號
發行所	三民書局股份有限公司
	地　址／臺北市復興北路三八六號
	電　話／五〇〇六六〇〇
	郵　撥／〇〇〇九九九八——五號
印刷所	臺北市復興北路二八六號
門市部	復北店／臺北市復興北路三八六號
	重南店／臺北市重慶南路一段六十一號
初　版	中華民國八十六年九月
編　號	S 94037
定　價	新臺幣貳佰伍拾元整

行政院新聞局登記證局版臺業字第〇二〇〇號

有著作權‧不准侵害

ISBN 957－14－2605－9（精裝）